이 진 원

Yi, Jin-Won

HEXAGON

한국현대미술선 022
이진원

2014년 05월 20일 초판 1쇄 발행

지은이 이진원
펴낸이 조기수
기 획 한국현대미술선 기획위원회
펴낸곳 출판회사 헥사곤 Hexagon Publishing Co.
등 록 제 396-251002010000007호
주 소 경기도 고양시 일산동구 숲속마을1로 55, 210-1001호
전 화 070-7628-0888 / 010-3245-0008
이메일 3400k@hanmail.net

ISBN 978-89-98145-27-9
ISBN 978-89-966429-7-8 (세트)

이 진 원

Yi, Jin-Won

022

HEXAGON
Korean Contemporary Art Book
한국현대미술선 022

차 례

● **Works**

● **Text**

All Things Shining

Untitled 90.9X72.7cm mixed media on linen 2013

이진원의 작품 속의 예술, 정신성과 자연

Art, Spirituality and Nature in Yi Jinwon's Works

카이 홍 / 철학, 미술비평

I.

한국 화가 이진원 최근 작품은 모두 예술과 정신성, 자연 상호간의 관계를 다루고 있다. 이 주제는 "Wood in Winter"(65 x 81 cm, 2008)와 "Breath"(191 x 129 cm, 2005), "무제"(191 x 129 cm, 2004), "바다"(174 x 125 cm, 2006), 그리고 "바다"(35 x 27 cm, 2003) 등에서 지속적으로 드러나고 있다.

"Sea" 라는 큰 그림을 살펴보면, 이 작품은 틀림없이 해변, 잔잔한 바다, 그리고 해가 떠 있는 흐릿한 하늘로 구성된 바다풍경이다. 그러나 해는 높이 떴는데도 짙은 안개는 걷히지 않은 것처럼 모든 것이 흐릿해 보인다. 이런 짙은 연무는 땅 바다 하늘을 가리지 않고 온 세계를 덮어버린 모양이라 화면은 완전히 평평해 보인다. 하늘과 바다, 땅이 모여서 한 장의 평평한 판이 된 것처럼. 이 그림의 전반적인 분위기는 아무 움직임이 없는, 완전한 잔잔함이다. 바람도 없고 물결도 없고 바다에서 헤엄치거나 해변에서 산책하는 사람도 없다.

바다 위에는 고깃배조차 없다. 빛이 짙은 안개로 인해 해도 엷어 보이며, 허연 안개에 흡수되는 많은 광선들이 안개를 담홍색으로 염색한다. 이 작품의 분위기를 제대로 담으려면 "still"(잔잔하다), "serene"(평화롭다), 또는 "calm"(고요하다) 등 영어 형용사들이 쓸 만할 것이다. 그러나 이 작품은 압도적인 '고독하고' '평화로운' 느낌을 표현함에도 불하고 기본적으로 따스한 기운을 뿜어낸다.

이 그림이 담은 바다풍경은 이 지구의 많은 대양이나 내륙 바다 아무데서나 찾을 수 있는

Untitled 90.9X72.7cm mixed media on linen 2013

매우 평범한 바다풍경이다. 이진원이 그려낸 풍경은 어느 바다에서나 찾을 수 있다. 그러므로 이런 바다풍경을 그리는 이유를 어느 한 특별한 곳의 한 특별한 풍경을 드러내는 것이라고 하기 힘들다. 중요한 것은 작가가 이러한 바다풍경이 드러낼 수 있는 한없이 다양한 분위기 중에 특별한 분위기를 내는 바다풍경을 담아내기로 한 것이다. 같은 바다라 하더라도, 바다풍경을 깜깜하게, 거친 바다가 포말이 부서지는 파도가 하늘을 찌르는 장면을 연출 할 수도 있는 것이다 . 그럴 경우의 바다는 압도적인 공포감을 줄 것이다. 또는, 바다가 잔잔하고 안개도 없이, 색조는 차가운 하얀색과 파란색, 해는 여전히 하늘에 떠 있되 하늘은 맑고 해를 둘러싸는 안개 없이 그린다면 바다풍경 분위기가 아무 따뜻함이 없는, '썰렁한' 고독함의 분위기가 될 것이다.

작가가 그려낸 정적과 절대적 고요함에는 다분한 의도가 내제 되어있다. 작가가 그려낸 '잔잔함'과 '고요함'의 느낌은 靜이라는 한자로 표현할 수 있다. 해변가에 잎이 무성한 탁자가 하나 놓여 있는 바다풍경 그림을 통해서도 작가는 완전한 잔잔함, 즉 靜의 깊은 조용함을 표현한다.
 이진원 작가의 이 그림은, 바로 잔잔함과 고요함의 마음, 즉 합일合一을 가능하게 하는 전제인 정靜을 드러내는 매우 정신적인 작품이다.

이것은 장자가 제물론齊物論이라고 이르는 것, 즉 바로 "하나도 아니면서도 둘도 아니라"고 의미하는 불교의 관념인 不一不二이다. 다시 말해, 천지만물은 상호의존적이고 서로 두루 관통한다; 장자의 나비의 꿈처럼 나비 같은 벌레조차 장자 같은 사람과 어떤 본질적인 연관이 있다.

사실 바로 이런 (노자와 장자의 중국 도교 철학에서 볼 수 있는) 齊物論을 전제로 해야 "무제"(191 x 129 cm, 2007)같은 크기의 또 다른 2007년 작품 '무제'를 제대로 이해할 수 있다. 2004년 작품에는 사람의 윤곽으로 보이는 형태가 진한 녹차색의 어두운 배경에서 빛나는

Untitled 38X45.5cm mixed media on linen 2013

연두색 잔디밭으로 달려가고 있다. 실루엣만 보이는 이 모습은 짙게 어두운 배경에도 속하기도 하고 잔디밭, 또는 싹트는 보리밭에 속하기도 한다. 이 인간의 모습과 배경, 전경이 다 서로 관통하듯이. 어쩌면 이진원 작가는 온 몸으로 자연과의 밀접하고 완전한 관계를 맺으며, 이런 관계에서 앞서 말한 '잔잔하게' 고요하고 더할 수 없이 평화로운 그림들이 흘러 나온다고 할 수 있을 것이다; 이런 그림들은 작가의 눈이라는 하나뿐인 기관을 통한 자연의 시각의 지각적인 경험이 아니라 작가와 자연(또는 氣*)의 상호적 존재론적 관통에서 비롯된다. 이진원 작가가 그리는 그림은 시각의 지각만으로 표현할 수 없다. 작가는 자연과의 명상적인 관계에 빠져들어 靜을 찾아내며, 이러한 바다풍경 속에 靜의 마음이나 상태를 드러낸다.

이진원 작가는 작품 속에서 이렇게 동양의 정신적 주제를 다루면서 동양의 전통적인 필법과 한지의 독특한 물성, 수채화 물감 같이 두꺼운 종이에 스며드는 먹물 등을 이용한다. 작가가 온 화면을 앞서 말한 바래고 흐린 백분빛으로 전 화면을 칠하는 것은 서양식 유화 물감 가지고는 할 수 없는 일이다. "Breathing"(191 x 129, cm, 2005) 등 작가의 다른 작품에서는 동양의 필법의 틀림없는 흔적이 더더욱 뚜렷하다. 이 작품은 길게 늘어뜨린 뿌리와 가는 줄기가 위에서부터 아래로, 또는 아래로부터 위로 한 줄의 획으로 그린 것 같은 어떤 식물의 그림이다. 다시 말해, 지저분하게 늘어뜨린 뿌리와 가는 줄기, 그리고 잎사귀는 애매모호한 상호간의 관통 속에서 그려져 선의 경계를 애매모호하게 만든다. 작가가 그리는 선에는 길고 가는 다리 같은 직선감이 있으면서도 이 직선성은 '몸통'이라고 부르기에 너무 굵지만 잎이 무성한 윗부분일 지도 모르는 모습으로 번진다. 잎이 무성한 식물 윗부분들은 서로 얽혀 있는 것 같으나 혼란한 불화의 얽힘은 아니다. 식물들은 사이 좋은 조화 속에서, 장자의 齊物論의 뜻으로 서로 얽히거나 관통한 것이다. 이것은 혼란한 얽힘은 아니고 상호간에 공명되고 서로 호흡이 맞추어진 관통이기 때문에 식물과 길게 늘어뜨린 뿌리 주변의 물방울 조차 식물과 윗부분처럼의 끝없는 얽힘과 율동적인 춤의 결과물처럼 보이는, 길게 늘어뜨린 뿌리 주변의 작은 물방울을 둘러싸는 쾌적한 기운이 난다. 그림의 윗부분이 어떤 힘찬 상호간의 공명을 지적하는 것 같지 않은가? 이것도 역시 각종 명상이 추구하는 기

The forest 144X111cm mixed media on linen 2013

운생동氣韻生動, 자연과의 합일合一, 어떤 완전한 연관성 등을 드러낸다. 이진원 작가는 그러한 정신적 지복을 소박하게, 우아하게, 그리고 진정성 있게 표현한다. "Wintry Wood"(66 x 81 cm, 2008) 같은 그의 그림을 보자. 작가는 소박하면서도 신중한 감각으로, 시각적이면서 청각적으로도 어떤 완전한 평화로움, 자연과의 합일에서 유래되는 안심을 그려낸다. 땅거미가 지기 직전에 내려앉는 해의 마지막 볕이 숲을 비추면서 밤의 어두움을 들일 때처럼 어떤 대단히 뚜렷하고 조화롭게 울리는 음악 – 말하자면 자연의 합창곡이 – 들려 온다. "Wintry Wood"의 아름답게 길고 다리 같은 나무를 살펴 보자. 더없이 행복한 합일감이 화면을 지배하면서 화면 사각의 가장자리를 넘쳐 우주 속으로 번져 나간다.

인류의 정신적 탐구의 진수를 이렇게 소박하게 표현하는 것이 가능하다니. 이것은 우리가 충분히 대응하지 못한, 자연 속에 존재하는 정신적 아름다움에 부치는 송가이다. 우리가 살고 있는 과학기술을 위주로 하는 현대 문명에서는 자연이 우리에게 더 이상 존재하지 않고, 인간이 자기 목적을 이루기 위해 마음껏 이용하는 물건이나 되어 버린 것이다.

정신 세계의 위기는 인문주의를 압도하는 것처럼 보인다 .(서양 지식층의 정신적 갈망의 현상; 즉 함부르크나 파리, 베를린, 보스턴, 뉴욕 등 서양의 주요 도시에 스타벅스보다 명상원, 선 수련원 등이 더 많은 현상을 어떻게 설명 할 것인가) 서양 사회의 5% 내외의 소수의 사람들만 일요일 교회에 다닌다는 사실이 잘 보여 주듯이 개신교나 천주교 등 서양의 전통적인 종교는 서양인들의 정신적 갈등을 해소하지 못하고 있다. 서양의 현대 미술도 역시 근대 인류에게 아무런 정신적인 도움이 안 된다. 그래도 칸트가 생전의 마지막 대표작에서 말했듯이 예술은 인류의 정신적 탐구와 무관하지는 않다: "예술은 완전한 공동체를 향한 매우 기본적인 인간의 열망의 표현이다. 바로 이런 열망은 인간의 정신성을 가능하게 만드는 바탕이다." 서양의 현대 미술과 아방가르드 미술, (아서 단토가 말한) 탈역사적 미술 등은 (인간이라고 불릴 만한) 인간마다 속에 영원히 존재하는 정신적 욕구를 충족시키지 못했다. 교육을 받은 서양인들이 교회는 물론, 미술관이나 비엔날레도 안 가는 이유는 바로 이 때문이다. 서양의 미술계는 완전히 자립적이고 독재적이며 주변 사회와 아무런 상관이 없다. 서양 미술계의 하나인 존재 이유는 탈자본주의 사회에서 상업적인 책동을 하기 위해서

The forest 91X91cm acrylic on canvas 2011

다. 이진원 작가 같은 작가는 부패한 파리, 뉴욕, 베를린 등 이른바 국제적 미술의 중심지에 신경을 쓰지 않고, 그런 중심들의 최신 유행으로부터 영향을 받지 않으면서 자기만의 일에 몰두해 왔다.. 서양의 헛된 화려함의 그림자 속에서 작가들의 꾸준한 노력은 가까운 미래에 보상을 거두게 될 것이다. 왜냐하면 그런 작가들의 (동양식 회화를 통한) 정신적 탐구를 담은 작품은 바로 전세계의 교양 있는 사람들이 찾는 것이다.

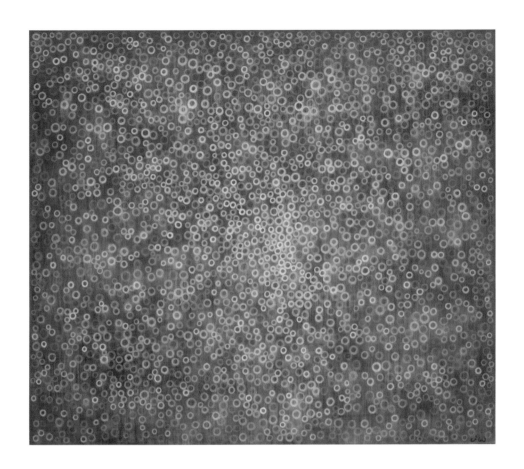

Untitled 32X37cm mixed media on linen 2014

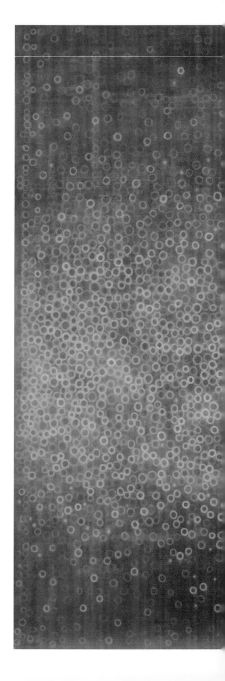

Untitled 72.7X90.9cm mixed media on linen 2013

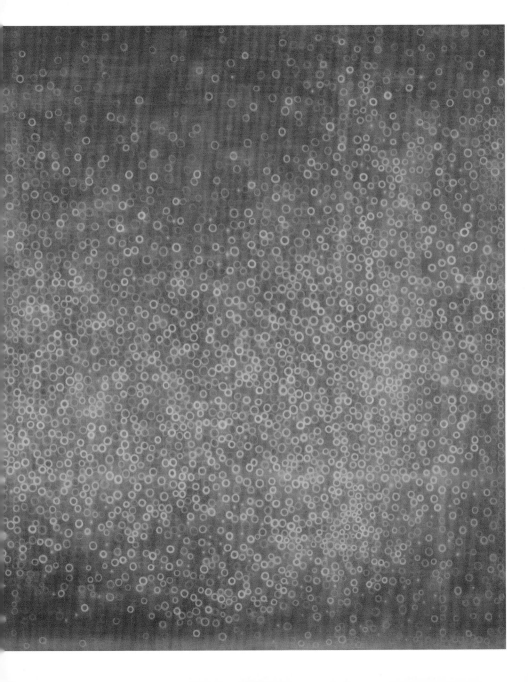

installation view Gallery Dam 2014

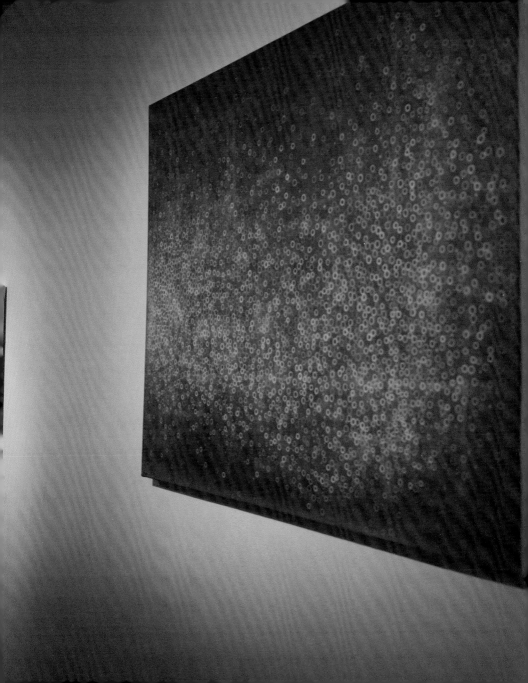

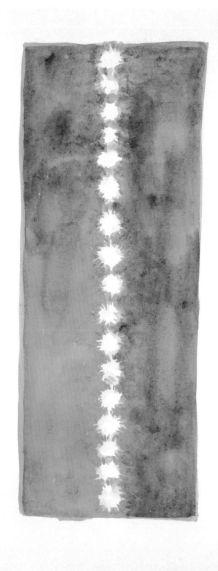

Untitled 36X25cm watercolor on paper 2011

The forest 140X47cm acrylic on linen 2013

Untitled 25X35cm watercolor on paper 2009

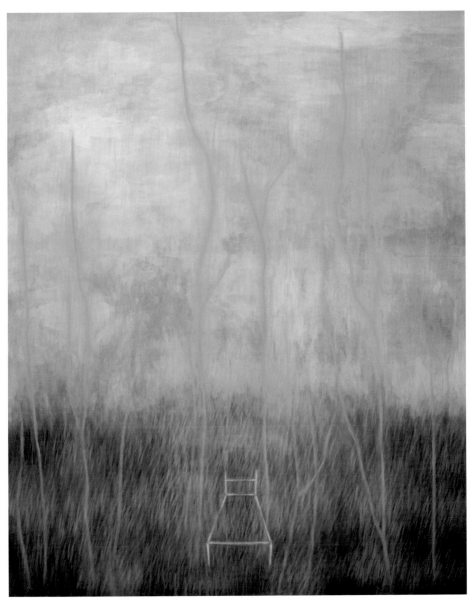

landscape 162.2X130.3cm 장지에 수간안료 2012

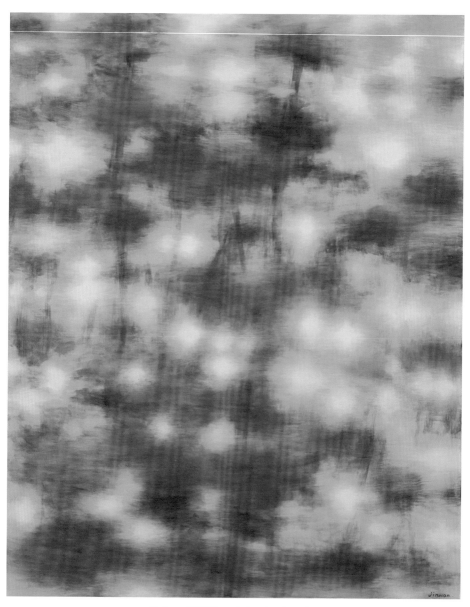

The Forest 90.9X72.7cm mixed media on linen 2013

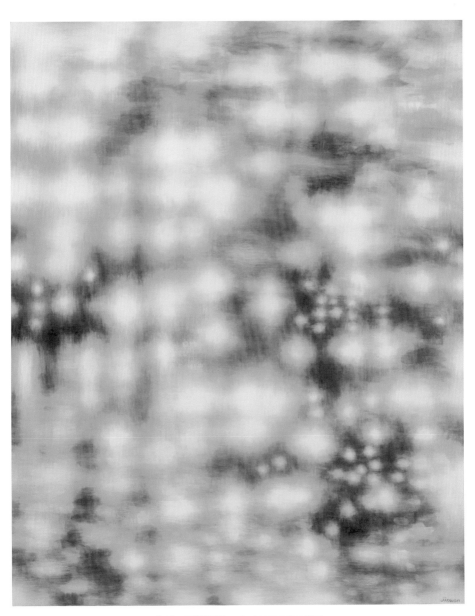

The Forest 90.9X72.7cm mixed media on linen 2013

Art, Spirituality and Nature in Yi Jinwon's Works

written by Kai Hong, Ph.D.

I.

The Korean Painter, Yi Jinwon's recent works are all about Art, Spirituality and Nature in their mutual relationships: these are the recurrent themes in such works of hers as "Wood in Winter"(65 x 81 cm, 2008), "Breath" (191 x 129 cm, 2005) or the Untitled (191 x 129 cm, 2004) and the "Sea" (174 x 125 cm, 2006) as well as still another work of painting, titled "Sea" (35 x 27 cm, 2003).

Let us consider the larger piece with the title of "Sea". It is undoubtedly a seascape, composed of what are apparently beach, quiet sea and hazy sky with the sun in the sky. However, everything is hazy as if dense fog has still not been lifted even when the sun is in mid-air. The thick haze seems to have coated the entire atmosphere, the land, sea and the sky all together, making the painterly plane seem utterly FLAT. It is as if the sky, the sea and the land have come joined to one another in one flat panel. The over all mood the painting is one of utter STILLNESS, with no movement: no wind, no wave, no bathers or strollers on the beach visible. Not even a fishing boat is visible in the sea. Filtered by the thick plane of haze, even the sun seems pale, much of its rays absorbed into the haze and thus coloring a part of the chalk-white haze in pale pink in the sky. It would be such English adjectives as 'still" and 'serene', or even 'calm' that can capture the mood of this particular work. Yet, the work also exudes warmth, in spite of the overwhelming sense of 'solitude' and 'serenity' the work also expresses.

The Forest 50.6X40.5cm acrylic on canvas 2012

The seascape painting is a painting of a very ordinary seascape, so ordinary that similar seascape can be found anywhere on this earth along the many oceans and inland seas. It cannot be that difficult to find a time when any seascape from any geographical point would appear similar to the one Yi Jinwon painted. So, it cannot be the point of painting a seascape such as this one is to represent a particular seascape from a particular location. Instead, what matters is that she chose to paint THIS SEASCAPE OF THIS PARTICULAR MOODS out of infinitely many variably possible other moods a similar seascape might also EXEMPLIFY. We can well imagine, the same seascape painted in dominant black, the foaming sea, splashing wave sky high as the sea rushes to the coast. Then, the overwhelming mood of the same seascape would be one of terror. Or, the quiet sea, but no haze this time, painted in cold white and blue, with the same sun in the sky, not shrouded this time but in clear sky. Then, the mood of the seascape would be one of 'cold' loneliness, with no warmth, whatsoever. The point is this: the artist had a reason to paint the seascape of those particular moods of utter 'stillness', absolute 'calmness'. 'Stillness' or 'Calmness' can be captured by the Chinese character of 靜. The artist's smaller seascape paining of a lone table with a leafy green plant on top by the sea also captures the sense of the same kind of utter stillness, a sense of profound quietude of 靜. In any event, in Confucian text of 大學, it says that "Once you achieve Serenity or Calmness, by freeing yourself from all private self interests and secrete desires with which you are usually involved with the rest of the world, then, only then, can you achieve 安, which means your finding of your truest (most appropriate) position (place, or is 'station' a better translation?) in your relationship to the rest of the universe. Afterwards, you're finally ready to find 慮, which is the transcending of the kind of thinking or understanding in terms of all the usual categorical boundaries; that transcendence will finally enable you to be one with the Universe (合一). That is how Oriental spiritual discipline, be it Confucian, Buddhist or Taoist, trains themselves in

The Forest 50.6X40.5cm acrylic on canvas 2012

their Spiritual Quest of which the ultimate goal would be Oneness with Universe, the perfect community or communing, or connectivity. This painting by Yi Jinwon is a highly spiritual work in that it exemplifies the very mood of utter Stillness or Calmness, the condition of 靜, which is the very premise for the possibility of Spiritual Connectedness (合一). In Chuang-tzu's own words, it is called 齊物論, which is none other than the Buddhist notion of 不一不二, meaning "not one and at the same time not two". Not the same but two different things, yet they are not to be construed in terms of two different things. In other words, all things in the world, in the universe are mutually interdependent, interpenetrated with one another; even an insect like a butterfly is connected, in some essential way, to a human being like Chung-tzu (莊子) as in his "Dream of Butterfly".

In fact, it is this very idea of 齊物論 (o be found in the Chinese Taoist philosophy of Laotzu and Chuangtzu) which has to be presupposed in order to properly appreciate Yi Jinwon's other paintings "Untitled" (191 x 129 cm, 2007) or the similarly untitled painting of 2007 of the same size. The 2004 work is painted in a densely dark shade of Green-tea green background from which what appears to be a human contour dashes into a lighter shinning radiant green patch of greenery grassy field. The figure whose mere contour is visible belongs to the densely dark background as well as to the foreground of the grassy field of sprouting barley or some similar such things. They are mutually interpenetrated into one another, as it were. It can perhaps be said of the Painter, Yi that she enters into an intimate relationship with nature wholly with her whole body, and out of this relationship emerges the kind of 'stilly' calm, utterly-at-rest paintings we discussed above; it is out of her mutual ontological interpenetration (or 'impenetration,' in Francois Jullien's coinage, for lack of a better English or French term) with nature (or, equivalently the universal force of chi energy fields) and not solely from her visual-perceptual experiences in nature by just one of her bodily organ –namely, her eyes. From visual perception

The Forest 50.6X40.5cm acrylic on canvas 2012

alone, the kind of painting she does cannot be given expression to. She enters into meditative relationship with nature in which she finds 靜 and she exemplifies the mood or the condition of 靜 in these works of seascape.

In thus dealing with Oriental spiritual thematics in her art, Yi Jinwon is taking a full advantage of the traditional Oriental Ink Brush techniques of Mo-Pil (毛筆) and the unique materiality of the traditional Korean Rice Paper and the ground ink of water-color-like diffusion and soaking of the thick paper material. This kind of washed-out-chalk-white-haziness Yi was able to render over the entire painterly plane of the seascape painting we discussed first could not be done using Western-style oil paints. The evident traces of Oriental Fur-Brush Technique are visible even more clearly in her other paintings such as "Breathing" (191 x 129, cm, 2005). It is a painting of some sort of plant, with long stringy thin roots and the thin stems which seem to have been painted in one linear brush movement from up down or down up. In other words, the stringy roots and the thin stems as well as the leaves are painted in ambiguous mutual interpenetration, creating the linear boundaries ambiguous. There's a sense of thin leggy linearity to her lines and yet at the same time, that linearity is smudged into what might be leafy upper section, too think to call it 'torso'. The leafy upper sections of the plants seem to be entangled into one another, but not in chaotic dissonance; they're entangled into or interpenetrated into one another in the sense of Chuangtzu's 齊物論, in harmonic consonance. Not a chaotic entanglement, but mutually resonating interpenetration, their breathing in harmony, thus creating a pleasant aura or atmosphere that surrounds the plants, and even the small water-bubbles by the stringy roots, as if they're the sweats from the result of dancing in resonantly rhythmic dance-movements in consonant entanglements as in the upper parts. Doesn't the upper portion of the painting seem to indicate a kind of vibrant mutual resonance? Again, it exemplifies the state of spiritual resonance, a oneness with nature (合一), a sense of a perfect kind of connectedness, the state

The Forest 50.6X40.5cm acrylic on canvas 2012

The Forest 60.9X76.2cm acrylic on canvas 2011

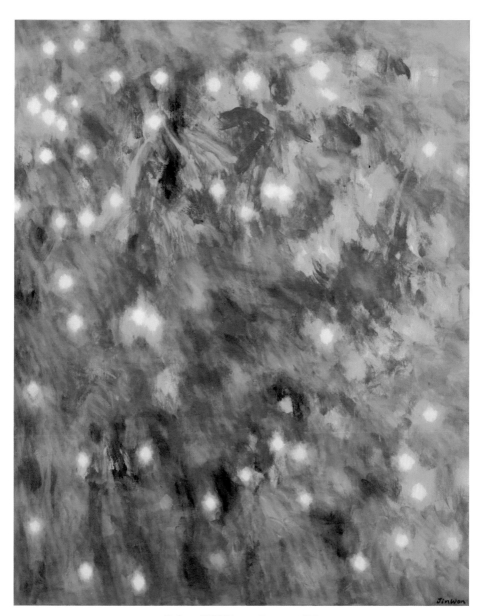

The Forest 60.9X76.2cm acrylic on canvas 2011

any meditative exercises strive (aim) to achieve. That state of spiritual bliss is rendered perfectly by this Painter, Yi Wonjin with simplicity, elegance and authenticity. Just look at such painting of hers as the "Wintry Wood" (66 x 81 cm, 2008). In simplicity and yet with judicious taste, she renders graspable, visually and also at the same time audibly, the sheer sense of serenity, the Spirit at Rest, the Mind at rest in oneness with nature. One can literally hear the sonorous music of great clarity and harmony, a chorus of nature, if you will, just as the last rays of the setting sun illumines the wood just before the dusk sets in, bringing in darkness of night. Look at the beautifully lean, leggy trees of the Winter Wood. A beatific sense of oneness reigns over the picture plane of the canvas and then spills over the rectangular boundaries of the canvas into the rest of the universe. Who has ever thought it possible that anyone can capture the essence of human spiritual quest in such simplicity? It is an ode to the spiritual beauty present in nature, to which we have failed to respond in kind. Nature in our modern technological civilization is no longer present to us, the humanity; it has receded into mere object-hood for the humans to exploit for their own exploitative purposes.

In an age of spiritual crisis that seems to overwhelm the humanity. (How else do you explain the spiritual thirst on the part of the educated Western Europeans and North Americans in the fact that there're more Zen or Meditation centers and yoga studios in the West than Starbucks in their major urban centers like Hamburg, Paris, Berlin, Boston or New York?) The traditional religion such as Christian or Catholic Churches are not able to satisfy their spiritual needs in the West as evidenced by the fact only a tiny fraction, perhaps less than 5%, of the population in most Western countries go to Sunday Church services. Neither their Modern Art does anything in terms of modern man's spiritual needs. Yet, Art is not irrelevant to human spiritual quest, as Kant said in his last piece of major writing shortly before his death: "Art is an expression of the very basic Human Aspiration towards the perfect community. This very aspiration is the

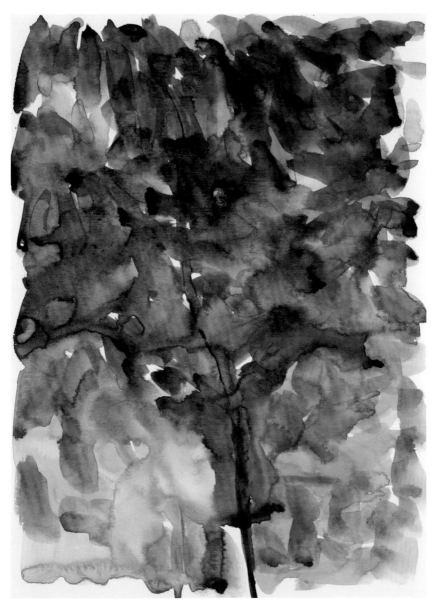

Untitled 22X30cm watercolor on paper 2010

ground for the possibility of human spirituality." Western modern art, avant-garde art or post-historical art (in Danto's coinage) has failed to satisfy the constantly present (in any human, if he is worth the name of humanity) spiritual needs of men and women. It is for this reason that the educated Westerners not only do not go to the Churches, they do not go to the Galleries or the Bienales either. The Art World of the West is utterly self-contained and autarchic; it is utterly irrelevant to the rest of the society; their sole reason d'etre is for the post-capitalist business manipulations. Instead of looking to such corrupted Art Scenes taking place in the so-called International Art Centers like Paris, New York and Berlin, painters like Yi Jinwon have been doing their own things, un-swayed by the most newly fashionable trends of those centers. Their patient labor under the shadows of the false Glamour of the West will be rewarded many-folds in a very short while, as it is their kinds of works of spiritual quest (in traditional Oriental painting) that is sought after by the educated population at large all over the world today.

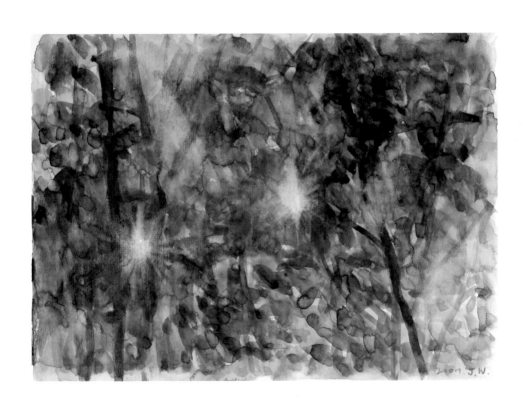

Untitled 30X22cm watercolor on paper 2010

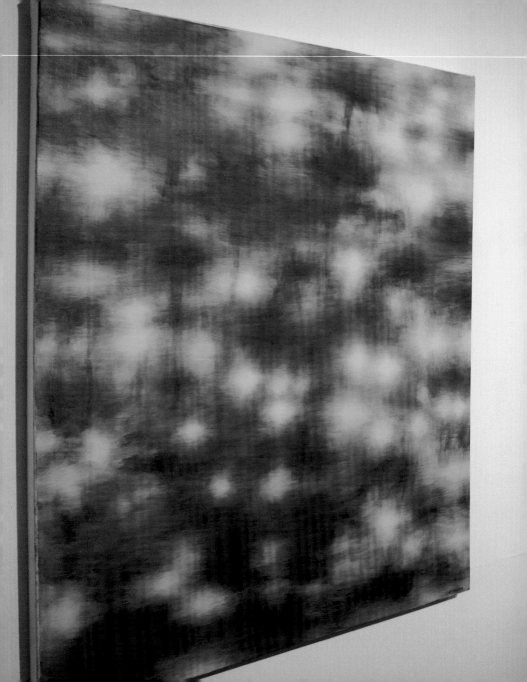

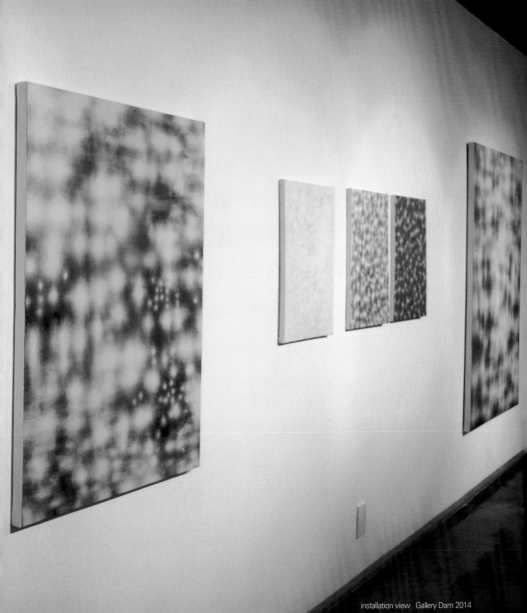

installation view Gallery Dam 2014

Blooming

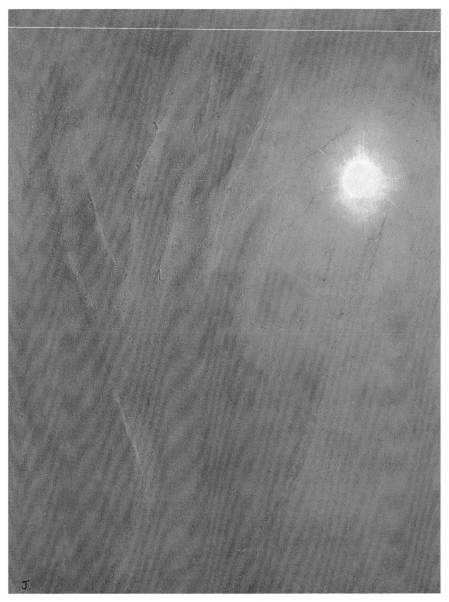

Untitled 35X27cm 장지에 수간안료 2007

Untitled 35X27cm 장지에 수간안료 2005

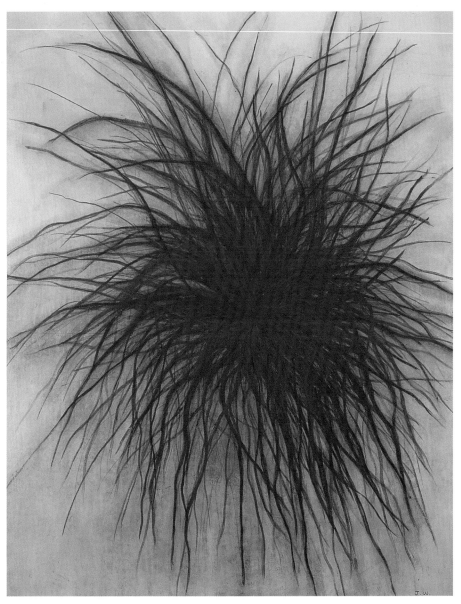

Untitled 125X158cm 장지에 수간안료 2005

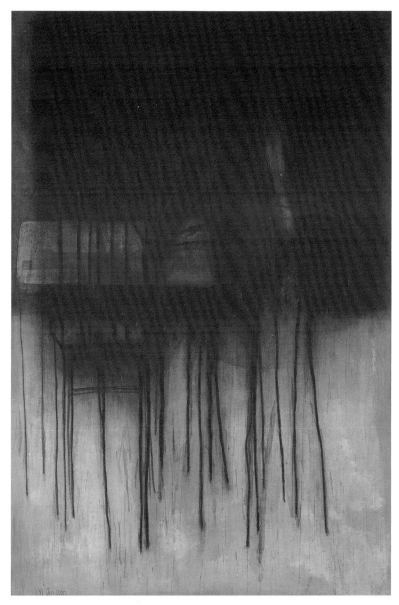

실내 165X108cm 장지에 수간안료 2003

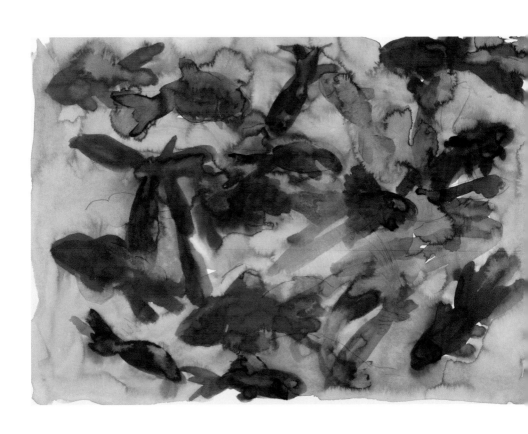

Untitled 25X36cm watercolor on paper 2007

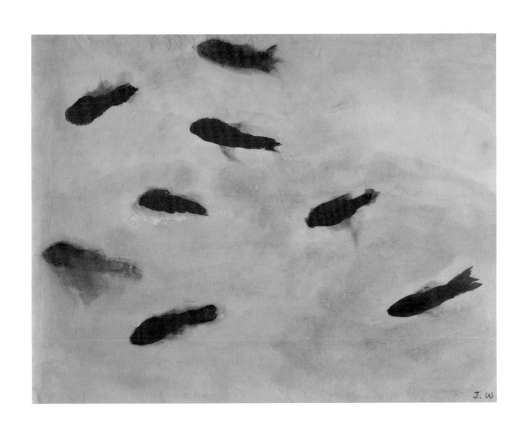

물고기 30X40cm 장지에 수간안료 2006

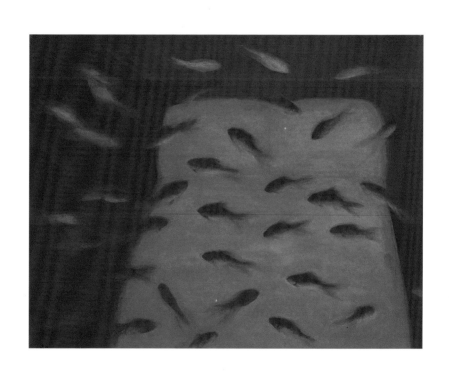

The room 117X91cm 장지에 혼합재료 2007

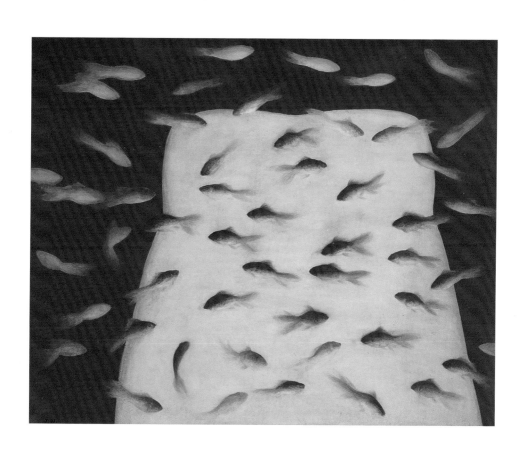

The room 133X165cm 장지에 혼합재료 2008

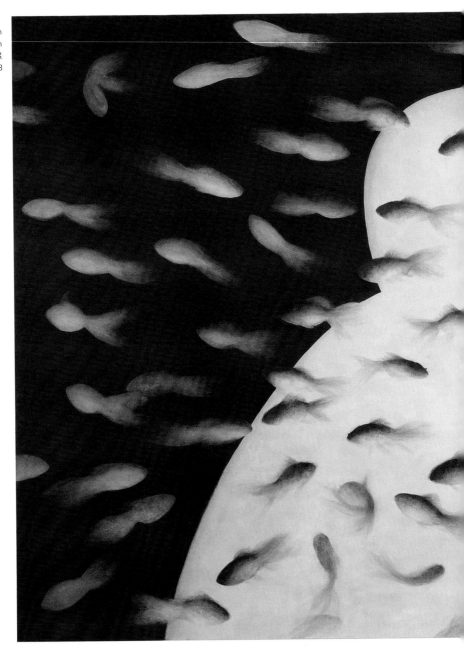

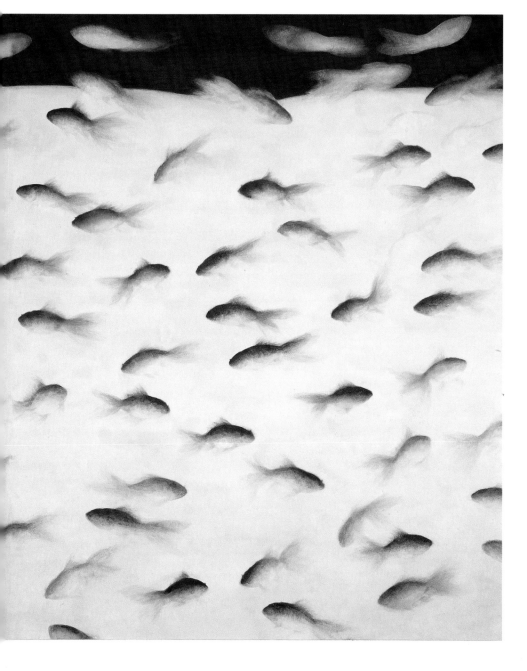

Blooming 134x168cm 장지에 혼합재료 2008

-

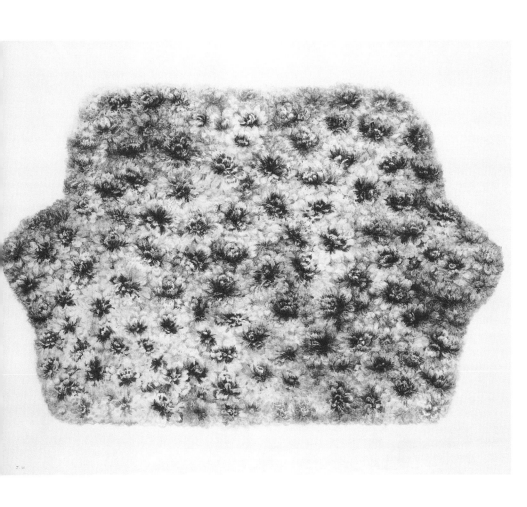

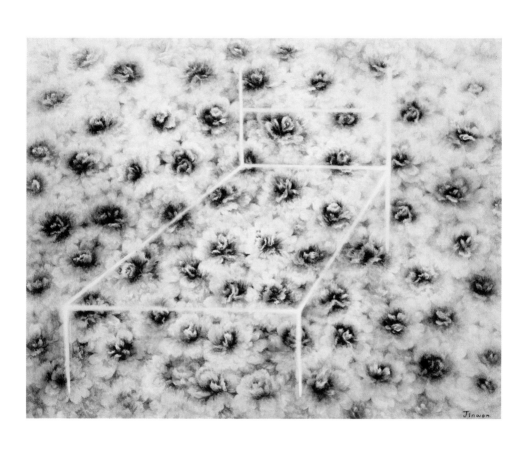

Blooming 117x91cm 장지에 혼합재료 2009

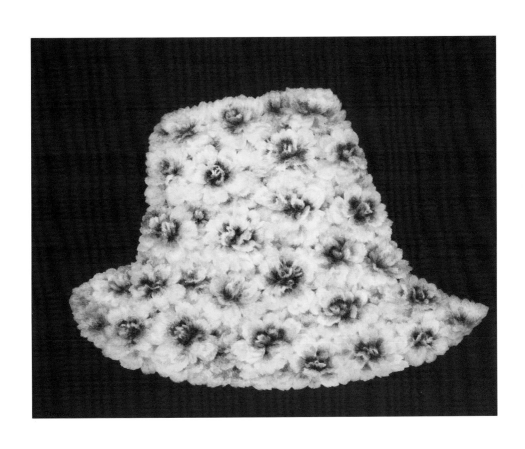

Still Life 45x53cm 장지에 혼합재료 2009

Blooming 53x45cm 장지에 혼합재료 2008

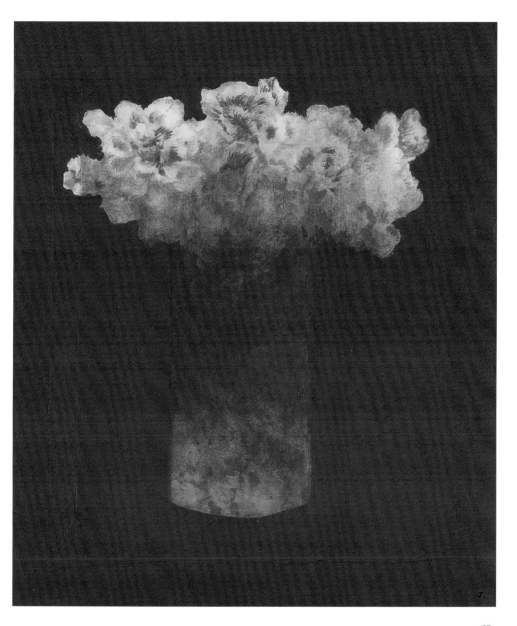

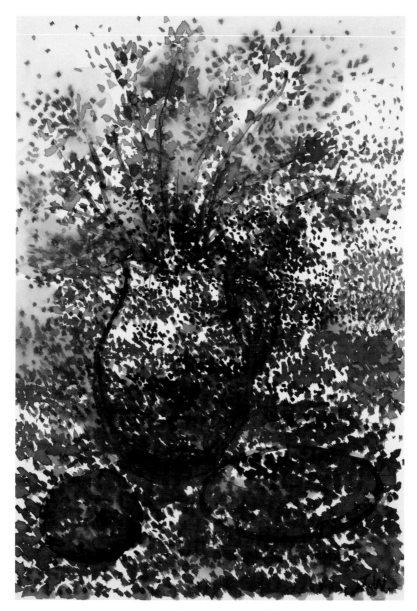

Untitled 25x36cm watercolor on paper 2007

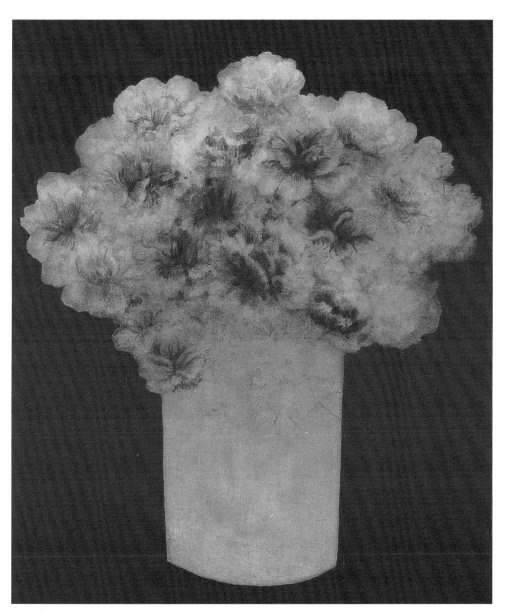

Blooming 53x45cm 장지에 혼합재료 2008

몸으로 건져 올린 자연

박영택 / 경기대학교 교수, 미술평론

 작가는 자신의 몸과 마음을 하나의 촉수로 거느리고 그것으로 포착하고 그려나간 자연과 세계를 보여준다. 섬세한 신경세포들이 포착한 식물성의 세계가 하나의 풍경을 그려 보인다. 이진원의 그림은 손으로 그렸다기 보다는 온 몸으로 그렸다는 표현이 어울릴 것 같다. 몸이 받아들이고 흡수해낸 총체적인 느낌이 감각적으로 표현, 기술되고 있는 그림이다. 감성적이고 예민한 흔적들이 건져 올린 풍경은 자연에 대한 감상과 사물과 일상의 모든 것들에 대한 관조적 시각에서 연유한다. 그것은 외부에 존재하는 세계로부터 시작해 결국 내면을 보여주고 비추는 거울 같은 그림이다.
 몽상과 은유로 가득한 애매모호한 회화의 세계 안에서 형태는 최소한의 표지로만 기능한다. 몸과 자연/식물이 교차하고 가시적 세계와 비가시적 세계가 공존하며 현실과 상상이, 의식과 무의식이 몇 겹으로 차올라 흔들린다. 탁자위에서 풀이 자라고 빨간 금붕어들이 실내를 떠다니고 수많은 꽃송이들이 소파를 만들고 시뻘건 풀들이 머리카락처럼 자라는가 하면 몇 개의 영상이 마구 겹치고 떠오르는 것이 흡사 초현실적인 그림 같다.

 화면은 색과 선, 간결한 형상들이 부침하고 떠돌고 흐르는 공간, 마치 물 속 같고 공기 같고 마음 속 같은 장치로 연출된다. 그 안에 일상의 편린들, 그날그날 접했던 소중한 경험과 충만한 감정들이 들어있다. 매일의 단상들이 일기처럼 이미지로 수놓아져 있다.
그 감정을 전달하는 색채는 화면 가득 질펀하고 그 가운데로 날선 선들이, 감정을 머금은

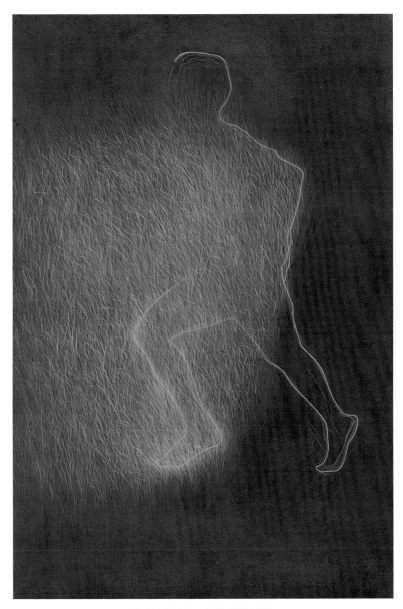

Untitled 191X129cm 장지에 수간안료 2004

선들이 아래로 몰려 가득하고 울울하다. 작가는 선과 색으로 감정을 전달하고 분위기와 느낌을 극화한다. 선명하게 구획된 형태들이 아니고 모두 흐려지고 모호하고 경계가 불분명한 대상들이 언어로 규정하기 힘든 색채의 공간 속에 깊이 잠겨있다는 느낌, 그 위로 파열음처럼 몇 가닥 선들이 피처럼 흐르고 혈관처럼 관통하는 그런 그림이다. 인과관계가 지워진 공간에 풀과 뿌리, 몸의 한 부분, 탁자와 꽃, 작은 원들, 실타래나 머리카락 같은 선들, 알 수 없는 선의 궤적이 엉켜있다. 그것은 대상과 내가 분리되는 세계가 아니라 그것들과 내 몸과 의식이 습합되고 교차하고 하나로 되는 기이한 체험을 반영한다.

이진원의 선은 특히 동양화 모필의 흔적을 강렬하게 부감시킨다. 그 선들은 비록 나무와 뿌리를 연상시키고 재현되지만 동시에 그로부터 벗어나 자율적이고 무의식적인 선의 흐름이나 궤적으로 자존한다. 선들은 명확하고 목적의식적으로 그려졌다기 보다는 자족적이고 감정적이며 그 어떤 것에 종속되는 것이 아니라 그것 자체로 충만한 상황이나 감정을 드러내는 선으로 머물고 흐른다. 또한 색채 역시 작가의 상상력과 감정의 상태를 발화하는 장치로 사용된다. 짙고 어둡고 습한 느낌 혹은 강렬한 붉은색, 또는 언어로 규정하기 힘든 모호한, 흐릿한 색상들이 안개처럼 깔려있다.
무성한 잎과 줄기나 집요한 뿌리가 신경다발처럼 그려지기도 하고 자잘한 원형의 숨구멍, 세포들이 그 어딘가에 자리하고 있는 이 풍경은 식물, 생명에 대한 작가의 눈과 마음을 전달한다. 나무사이로 떠올라 황홀하게 번지고 퍼져나가는 태양, 순간 망막을 아늑하게, 눈멀게 만드는 그 빛의 감흥이 시각화 되거나 어항 속 붉은 금붕어의 유유자적한 유영을 시간과 속도의 감각 아래 펼쳐 놓거나 암시적인 몸의 실루엣과 자연을 함축적으로 연결한 그림들 역시 작가의 일상에서 경험한 자연과 생명체의 이미지화이자 그것들을 자신의 감수성의 촉수들로 건져 올린 것들이다.

자신의 삶의 반경에서 경험한 이 자연에 대한 경험과 느낌의 형상화는 전적으로 몸의 감각의

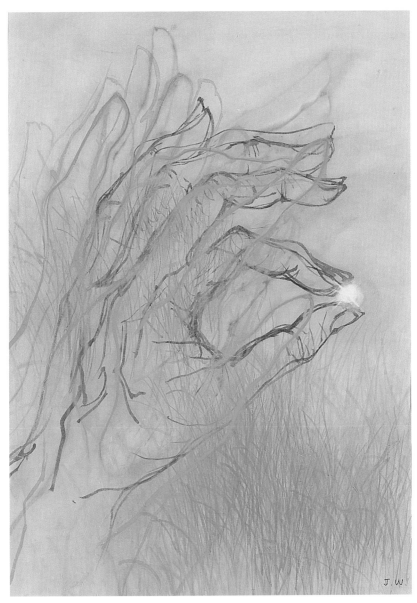

Untitled 49X39cm 장지에 수간안료 2004

그물로 떠낸 것들이다. 앞서 언급했듯이 산책길에서 본 나무와 풀, 꽃과 그 사이로 빛나는 태양, 작업실 실내 어항에 있는 금붕어들이 그녀가 그리고 있는 소재다. 삶의 주변에서 자연스럽게 만나고 접한 그 대상들이 가슴 속에 고여 있다가 화면 위로 다시 환생하고 있다. 이 채색화는 구체적인 대상으로부터 출발해 그 너머를 들여다보고자 하는 바램과 그로인해 부풀어 오르는 무수한 상념과 상상력, 감정의 고양을 선과 색으로 표현하고자 하는 그림이다. 자연과 생명체, 그에 대한 주관적인 체험과 경험의 형상화란 것은 여전히 동양화의 전통과 맞닿아있는 지점이다. 이진원은 그 전통의 선상에서 자기 몸으로 다시 자연과 생명체를 보고 느낀 점들을 진솔하게 표현하고 있다. 그것과 분리되지 못하는 생애, 화가의 일상에 대해 이야기 하고 있는 것이다.

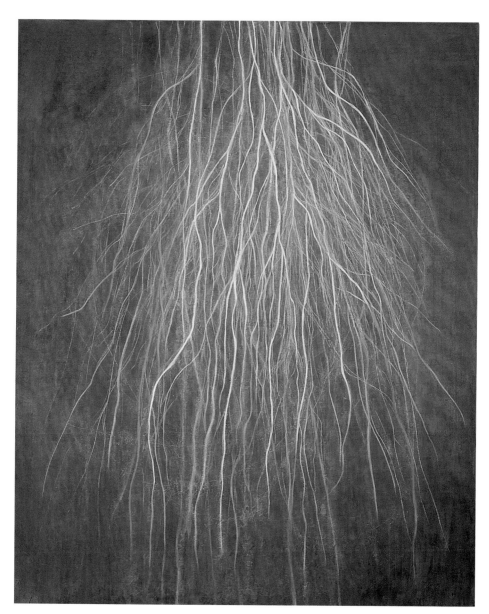

Untitled 133X165cm 장지에 수간안료 2005

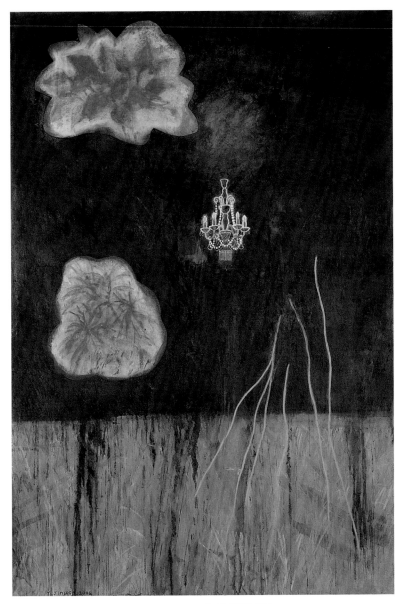

Untitled 191X129cm 장지에 수간안료 2006

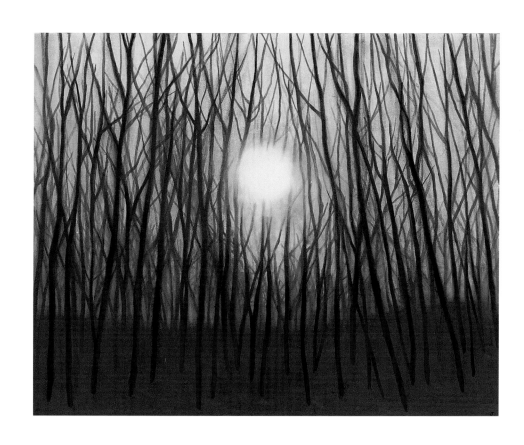

겨울숲 65X81cm 장지에 수간안료 2008

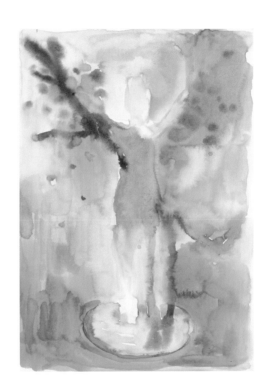

Untitled 25x36cm watercolor on paper 2007

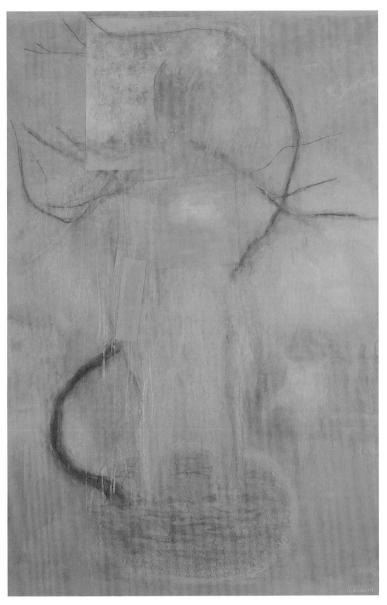

Untitled 191X129cm 장지에 수간안료 2007

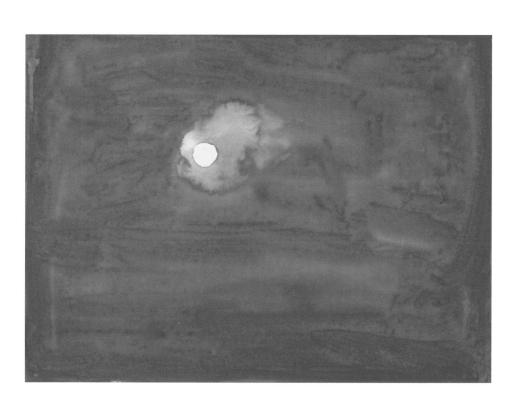

Untitled 22x30cm watercolor on paper 2010

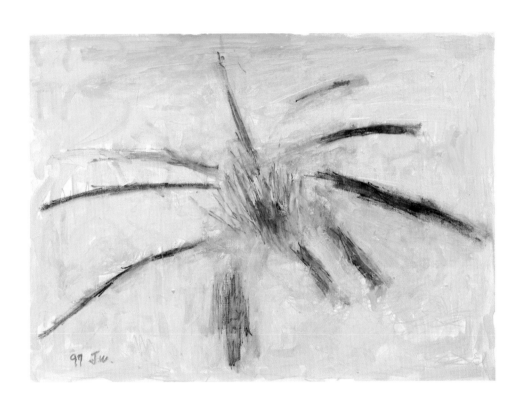

Untitled 22x35cm watercolor on paper 1997

Untitled 81X65cm 장지에 혼합재료 2003

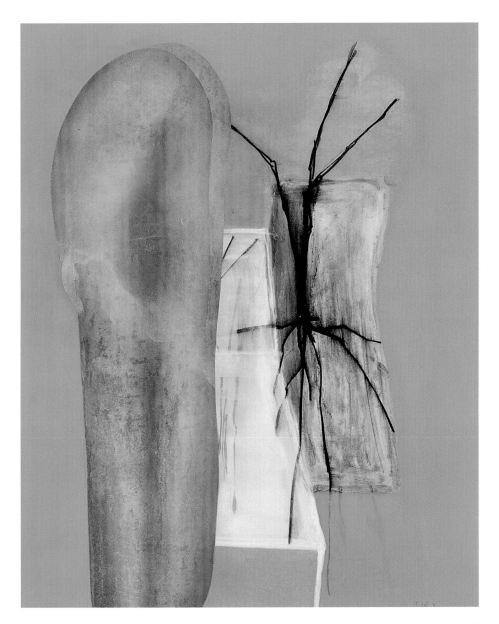

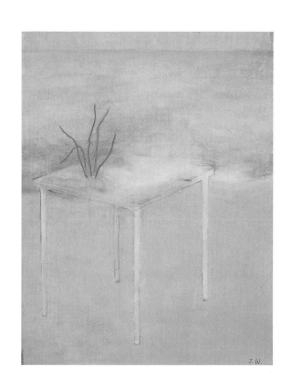

바다 35X27cm 장지에 수간안료 2003

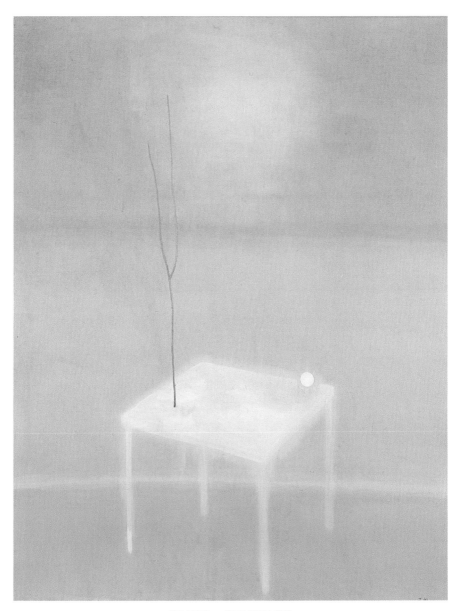

바다 117X91cm 장지에 수간안료 2008

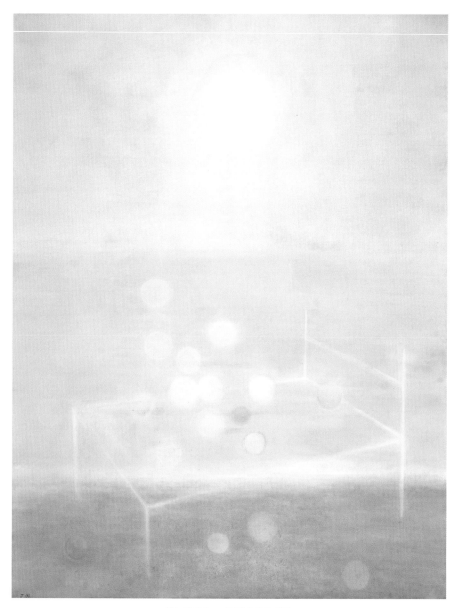

바다 144X111cm 장지에 수간안료 2010

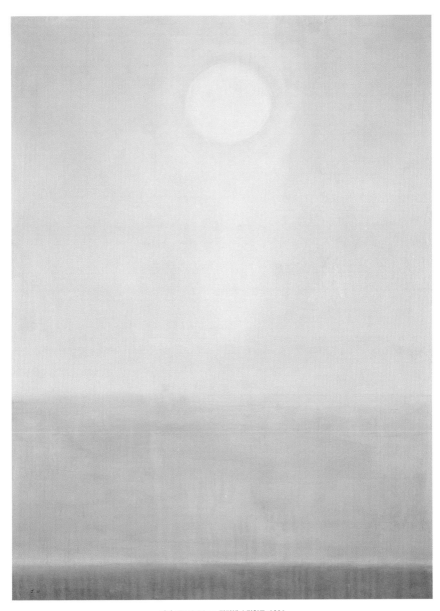

바다 125X174cm 장지에 수간안료 2006

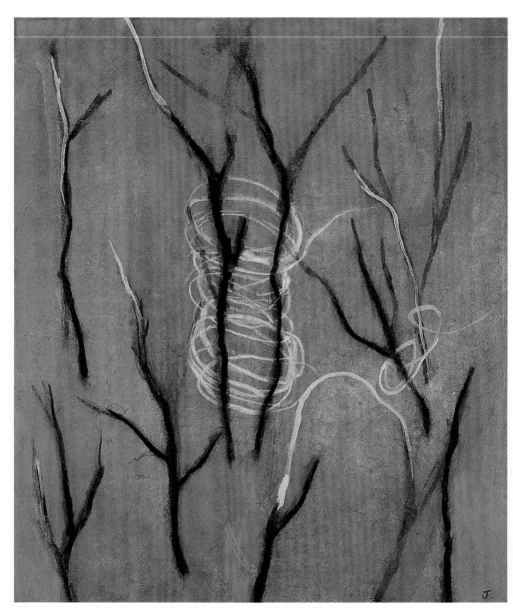

봄 37X32cm 장지에 수간안료 2008

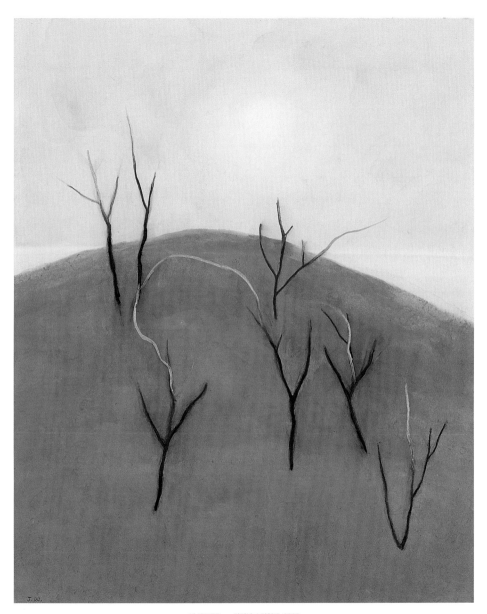

봄 81X65cm 장지에 수간안료 2008

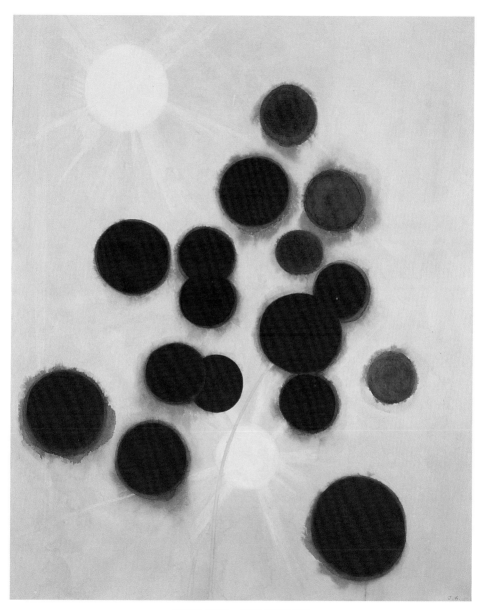

붉은 열매 106X86cm 장지에 수간안료 2004

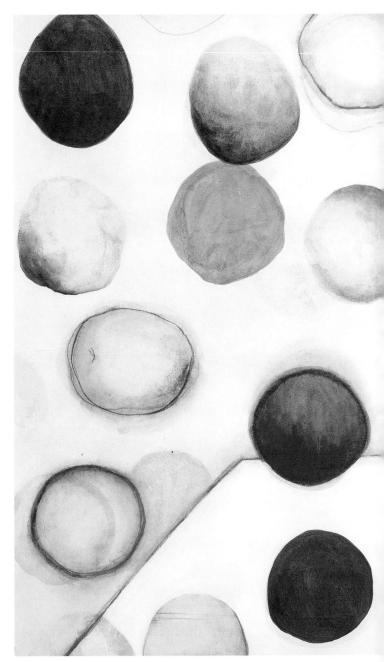

Untitled 117X91cm
장지에 수간안료 2008

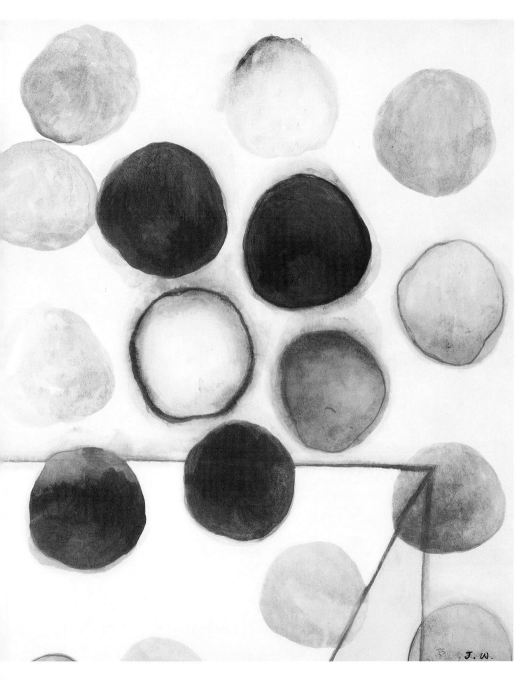

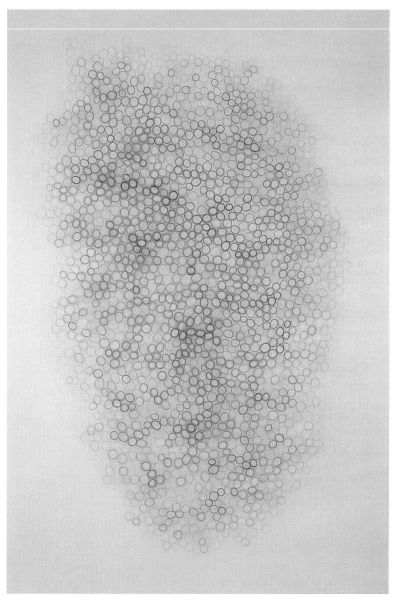

Breathing 165X110cm 장지에 수간안료 2004

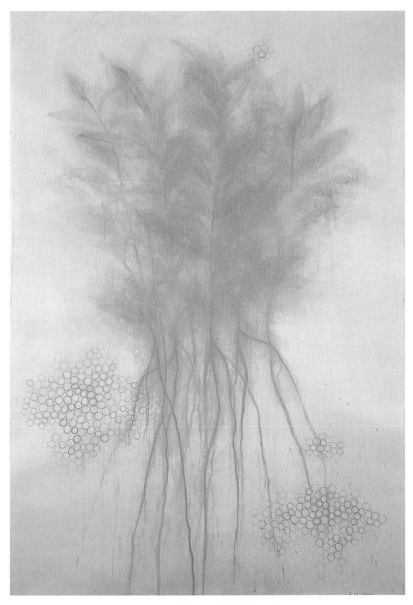

Breathing 191X129cm 장지에 수간안료 2005

천사 41X32cm 장지에 수간안료 2006

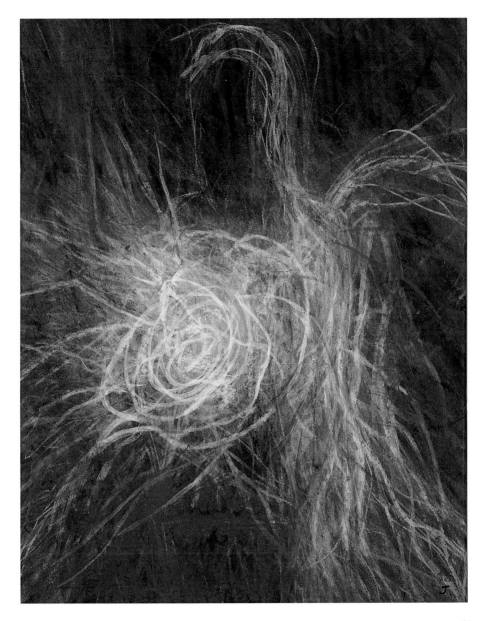

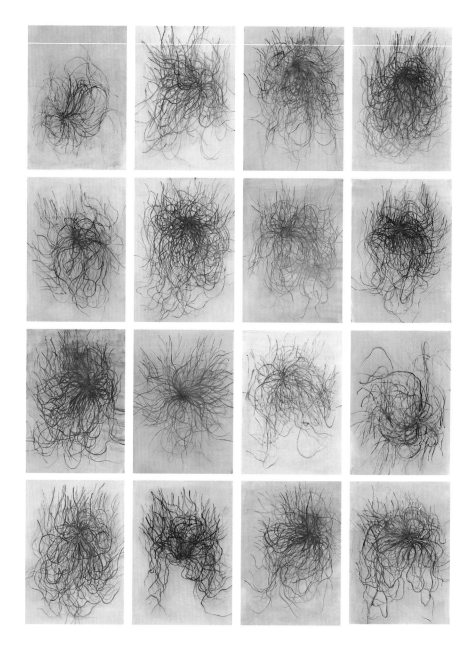

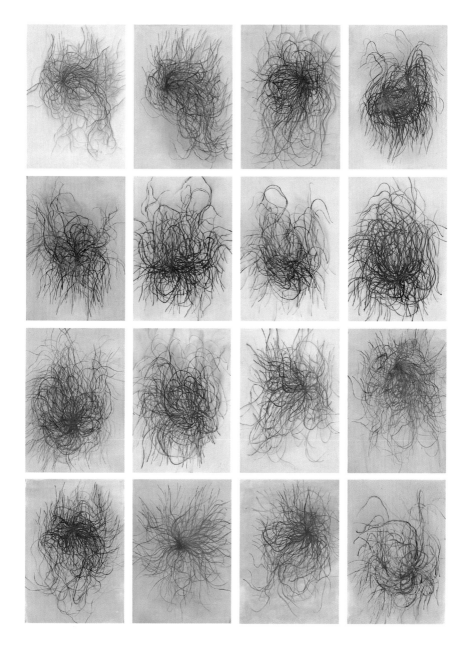

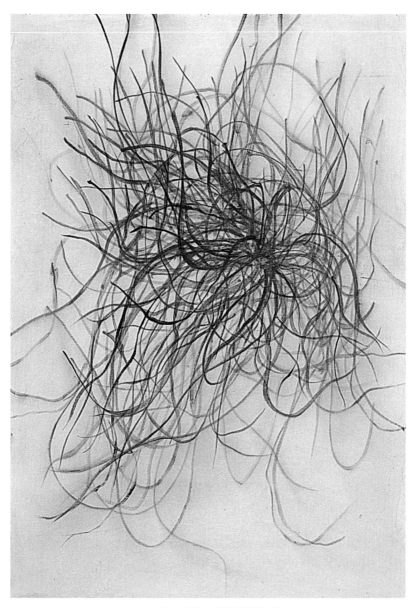

Lemon Grass 53X37cm 장지에 수간안료 2004

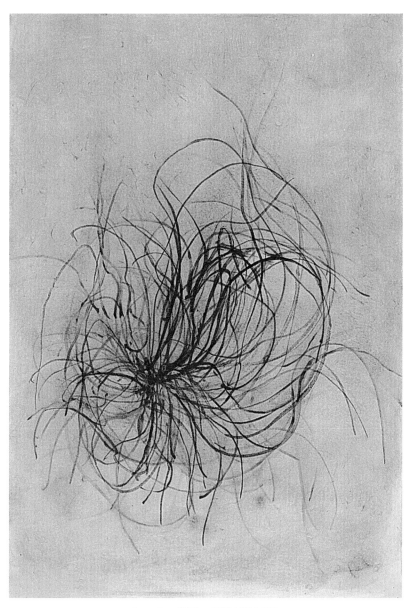

Lemon Grass 53X37cm 장지에 수간안료 2004

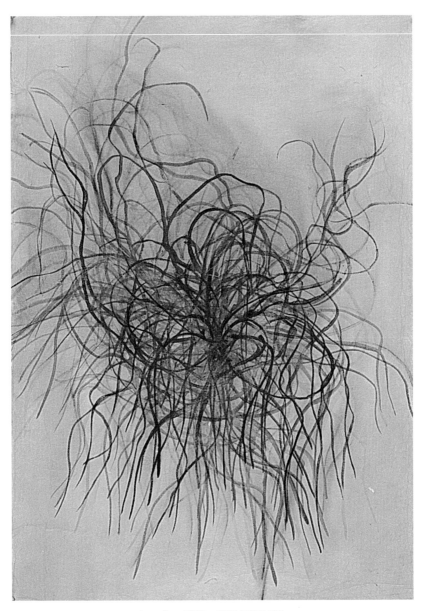

Lemon Grass 53X37cm 장지에 수간안료 2004

Lemon Grass 53X37cm 장지에 수간안료 2004

103

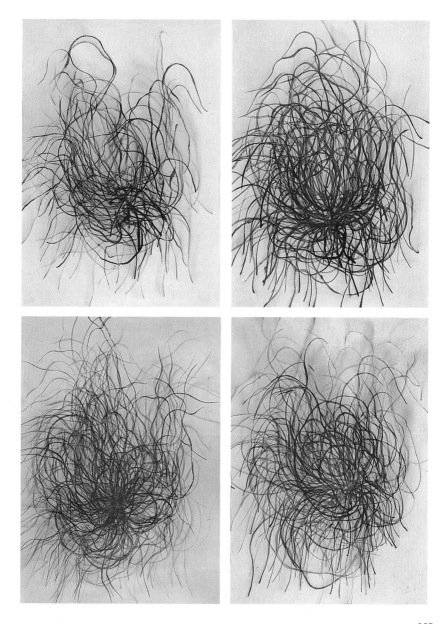

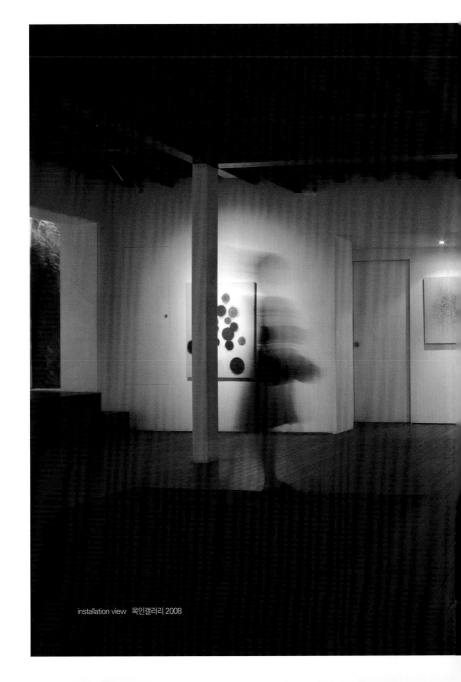

installation view 목인갤러리 2008

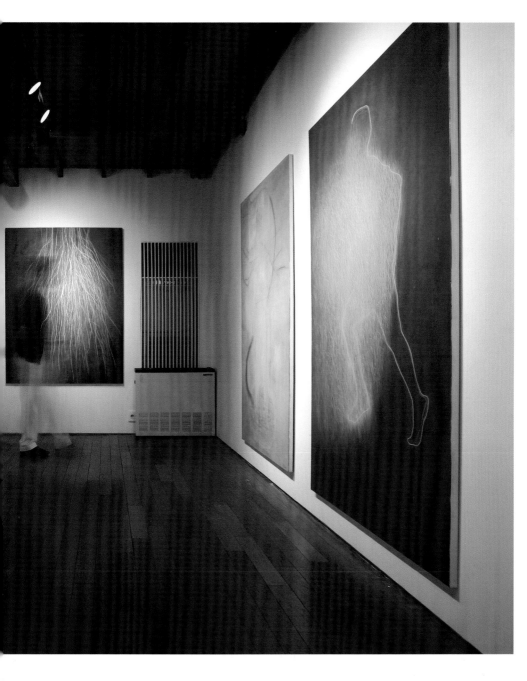

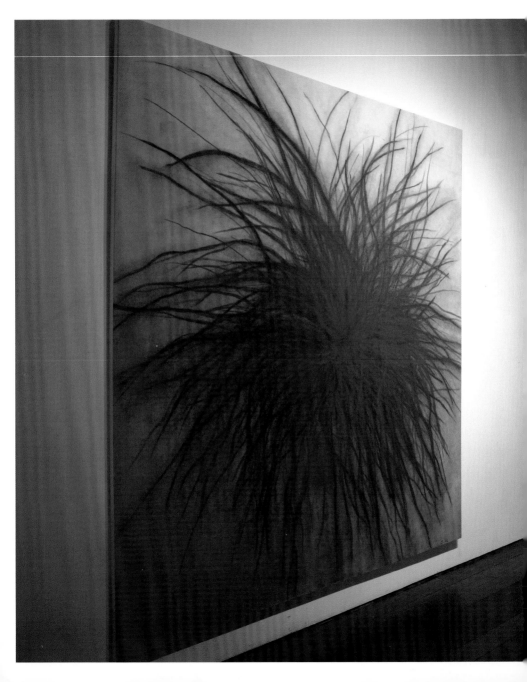

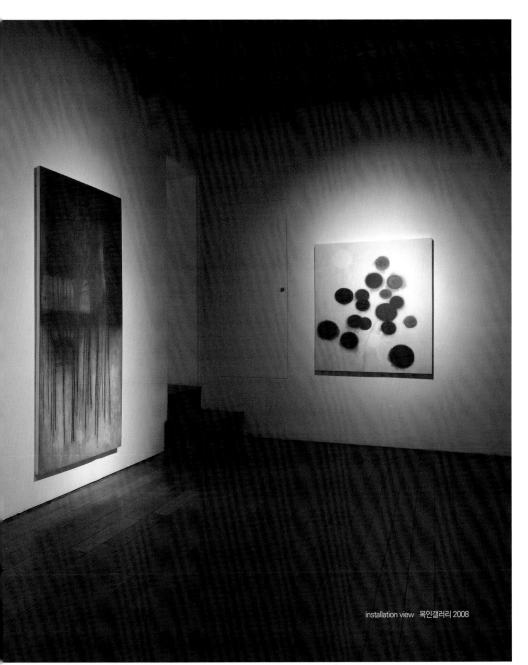

installation view 목인갤러리 2008

Green Stem

The heart 81X65cm 장지에 혼합재료 2002

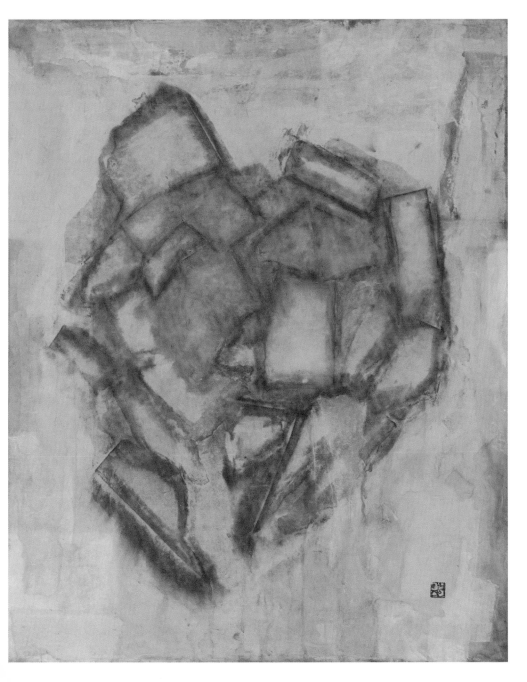

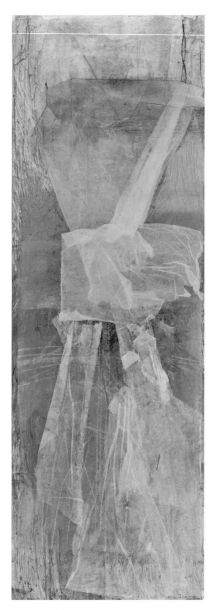

Untitled 139X47.5cm 장지에 혼합재료 2001

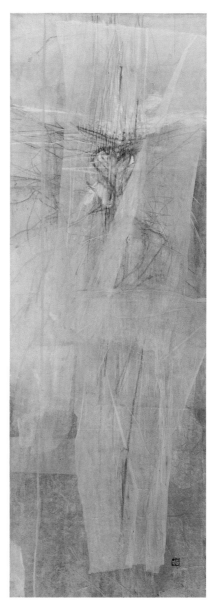

Untitled 139X47.5cm 장지에 혼합재료 2001

익명으로 남긴 흔적들

이선영 / 미술평론

젊은 화가 이진원은 장지에 혼합재료를 써서 전통화와는 다른 화면구조를 구사한다. 장지 위에 도포된 또 다른 표면들이 서로 겹쳐져서 이룩된 화면은 칠해진 것과 그어진 것, 붙여진 것 사이에서 이루어지는 보임과 가림이라는 숨바꼭질 속에서, 여러겹의 세계로 여행을 권유한다. 화면에 완전히 밀착되어 바탕과 상호작용하면서 제3의 형태를 이루는 막은, 마치 자세한 내부구조를 관찰하기 위하여 살아 있는 생체의 표면에서 긁어낸 세포조직들처럼 보인다. 그림의 바탕 면은 세포의 관찰을 위해 떨어진 슬라이드가 되는 셈이다.

작가는 구체적 형상이나 이야기보다는 느낌의 전달에 주력하지만, 그렇다고 추상회화는 아니다. 구체적인 형상이 완전히 배제된 추상적인 화면도 있지만 더불어 붙여진 제목들 '바다', '결혼에 관하여'—은 구체적인 자연이나 삶에서 느껴지는 이미지와 연결되어 있음을 알려준다. 아주 구체적인 형상이든 추상적인 느낌이든간에 무엇인가를 느끼는 존재나 그 존재의 시선이 내포되어 있다는 점에서 그녀의 모든 그림은 자신이 주인공이 된 영화 또는 일기같은 것일지도 모른다. 푸른바탕을 가로질러 날아가는 비행기나 붉은색 소파에 어른거리는 희끄무레한 형태는 의인화된 사물의 느낌이다.

마찬가지로 공중에 둥 떠 있는 붉은색 소파는 우리에게 친숙한 가구보다는 피와 살을 가진 육신처럼 보인다. 뿌리를 노출시키거나 유령처럼 흰 그림자가 얹혀 있는 소파는 줄줄 흘러내리는 안료와 함께 비극적인 느낌을 자아낸다. 이러한 붉은 색조는 마치 선혈처럼 그녀의 다른 작품들을 물들이고 있다. 산책을 하기위해 땅을 내디디고 있는 발치나 '붉은 열매' 그리고 '무제'로 붙여진 일련의 작품들에서 붉은색은 화면전체를 차지하거나, 최소한 키 포인트를 이루는 조형적인 요소이자 내용이 된다.

대체로 이진원의 작품은 구체적인 형상과 제목이 명기될 때조차도 언제나 불확실하다. 화면과 관객 사이에는 베일이 쳐져 있는 것이다. 그녀의 작품은 무엇인가에 대한 명확한 표현

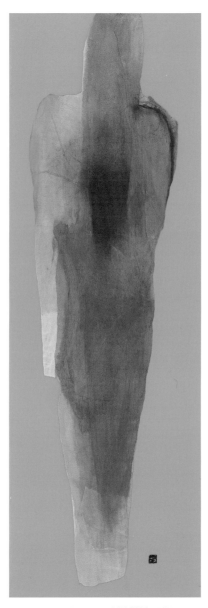

Untitled 139X47.5cm 장지에 혼합재료 2002

이라기 보다는 표시, 흔적에 가깝다. 하마머스는 [현대성의 철학적 담론]에서 후설을 인용하면서 표현과 표시를 대조 시킨바 있다. 후설에 의하면 (재인용) 표현은 자신의 의미를 가지고 있을 뿐만 아니라, 그 어떤 대상과 관계를 가지고 있다. 이와 반대로 표시에는 대상과의 관련이나, 서술된 내용의 구별이 결여되어 있으며 그렇기에 언어적 표현을 특징 지우는 상황으로부터의 독립성이 결여되어 있다.

후설은 고독한 영혼의 삶 속에서 순수하게 등장하는 언어적 표현들이 의사전달이라는 실용적 목적에 기여한다는 점에서, 말의 외면적 영역이 드러난다고 본다. 동시에 추가적으로 표시의 기능이 있어야 한다. 예술을 포함한 의사 전달 속에는 표현들과 서로 얽혀 있는 것이다.그녀의 그림에 나타나는 구체적인 기호들(소파, 사람,비행기 등)은 우선적으로 화자가 내면적으로 실행한 활동들을 외면적으로 알리는 기능들을 떠맡는다. 그러나 이러한 기호를 통한 언어적 표현들이, 의사소통을 통해 추후에 표시들(막들의 겹침, 물감의 흔적 등)과 결합함으로서, 작품은 그 자체 고독한 영혼의 생활영역에 귀속되면서도, 고립된 내면성의 영역을 떠나 관객에게 전달될 수 있다.

푸른 바탕에 주룩 흘러내린 붉은 안료는 여인의 뒷모습을 이루고, 바탕을 후벼파듯이 긁어 놓은 오른쪽 작품 역시 표현보다는 표시와 흔적에 가까운 것이다. 색과 선을 통해 밀고 밀리면서 비로소 어떤 형태를 이루어 간다. 단순한 의사 전달적 표현을 넘어서는 이진원의 회화는 그림내부에 시간의 흔적을 담음으로서 모호한 차이의 세계로 넘어가는 것이다. 하버마스에 의하면 데리다는 상징적 재현과정을 시간화의 과정으로 생각한다. 이진원의 그림은 체험의 반복구조의 밑바탕에 놓여있는 기호구조가 연기, 우회적 머뭇거림, 계산적 후퇴, 훗날 실행될 수 있는 결정적 사건에 대한 지시의 시간적 의미와 결합한다는 점에서, 데리다가 사용하는 용어인 차연差延과 조응하는 면이 있다.

이로서 대변, 재현, 또는 다른 것에 의한 어떤 것의 대체가 가지고 있는 서사구조는 시간화

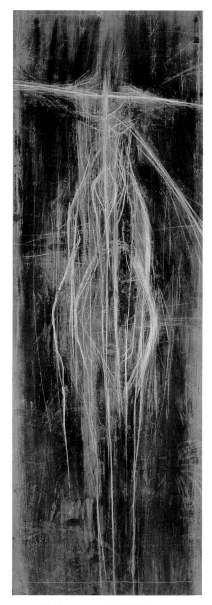

소멸시키다 139X47.5cm 장지에 혼합재료 1999

와 차별적 자리양보의 차원을 획득한다. 이진원의 그림 또한 또는 의지의 실행과 충족을 보류시키는 우회와 지연이라는 시간적 매개과정에 의지한다. 차이와 구별을 통한 연기의 과정이라는 데리다의 시각에서 보면, 감성적인 것으로부터 구별된 지성적인 것은 동시에 감성적인 것이 연기된 자연으로 나타난다. 그녀의 그림은 초월적인 근원의 힘을 전제하는 주체성으로부터 익명으로 역사를 창조하는 문자의 생산성으로 옮겨간다는 점에서, 형이상학적인 토대주의를 전도시킨다.

이진원의 대부분의 화면들이 모호한 형태들의 유랑으로 가득한 것은 우연이 아니다. ' 푸른 줄기 ' 라는 전시 부제는 뿌리 줄기 같은 정처없는 유랑을 대변하고 있다. 그녀는 자신의 모든 주관적인 표현을 하나의 객관적인 표현으로 대체할 수 있다고 생각하지 않는다. 그것은 예술을 객관적 이성으로 한계짓는 행위이기 때문이다. 그녀에게 조형적인 언어는 이성에 의해 미리-형이상학적으로-한정되지 않는다. 직관으로부터 나타나는 현존은 기호의 재현력과는 무관한 것이다.

이진원의 그림에는 익명적으로 자신의 흔적을 남기는 근원적 문자로 가득 차 있다. 데리다에 의하면 이러한 근원적 문자는, 추상적 질서를 통해 상호적으로 연관된 기호 요소들 사이의 차이들을 만들어 낸다. 차이들로 이루어진 이진원의 회화는 지시대상의 권위에 순종하기보다는, 그것들의 연속을 해체하려는 희망과 더욱 가까이 있다. 그것은 '아직 명명할 수 없지만, 희미하게 빛나고 있는 틈새를 동시에 발견(데리다)하기 위해서이다. '작가는 존재의 집'(언어) 마저도 해체하고, 탁 트인 자연--'들-산책', '바다', '휴식', '비행'--으로 나아가고자 한다. (2003 3/5-3/22 갤러리 도올)

-미술과 담론 전시리뷰(2003-04-03)

백화점에서 35X27cm 장지에 혼합재료 1998

이진원의 최근작에 대한 단상

윤재갑 / 독립 큐레이터

이진원씨의 작업만 봐서는 그가 예고 시절부터 근 20 여년 동안 동양화를 그려온 작가임을 알아채기가 힘들다. 동양화라고 부를 만한 특징들이 화면 어느 곳에서도 드러나지 않기 때문이다. 그의 작업은 문인화적인 수묵의 전통적 방법론과도 거리가 멀고, 동양적 채색화라고 부를 수도 없다. 그렇다고 수묵과 채색을 적절히 혼용한 구성주의적 작업도 아니다. 화면 속에 여백이라 부를 만한 것도 하나 없고, 수묵과 운필의 상호 작용에서 오는 일필휘지의 긴장이나 속도감은 더욱 찾아보기 힘들다. 동양화의 우성적 특징으로 열거되는 이러한 요소들이 모두 제거되어 있으니 '寫意'니, '一劃'이니, '氣'니 하는 동양 미학의 범주로 그의 작업을 재려는 모든 시도들은 수포로 돌아가게 마련이다.

이러한 점들은 지금 준비하고 있는 세 번째 개인전에서도 확인할 수 있다. 95년의 석사청구전을 겸한 개인전에서부터 지금까지의 작업이 모두 동시대의 주류적 경향에서 일정정도 벗어난 것들이다. 이는 이러한 가치들에 대한 작가의 의식적이거나 최소한 무의식적 거부가 존재하기에 가능한 일이다. 이진원씨의 이러한 거부감이 잘 드러난 것은 1996년에 관훈미술관 전관에서 개인전 형식으로 치러진 기획전 '일상의 힘, 체험이 옮겨질 때'가 아닌가 생각된다. 어떻게 보면 이진원씨의 작업은 다른 5명의 작업과는 이질적이다. 모두들 수묵을 바탕으로 채색을 혼용한 형상작업인 반면 유독 이진원씨 만이 그 어느 것(수묵, 채색, 형상)도 아닌, 비정형, 비전통적이고 대단히 개인적인 경향의 작업을 선보였다. 이는 이진원씨가 동시대 동료 작가들과는 판이하게 다른 시점에서 동양화의 방향성에 대해 사고하고 있었음을 확인할 수 있게 하는 대목이다.

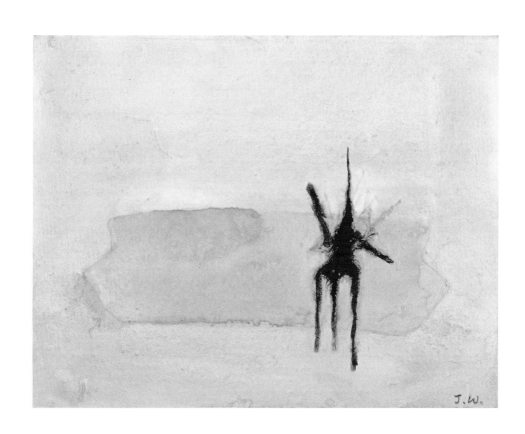

Untitled 35X27cm 장지에 혼합재료 2003

그동안 동양화라는 관념의 틀이 항상 동양화의 적극적인 실험을 제어해 왔으며 여러 세대에 걸친 고민의 진원지였음을 상기할 때, 동양회화의 우성적 가치로 열거돼 오던 여러 관념들의 해체로부터 출발하는 이진원씨의 작업은 신선하고 고무적이다. 동시대 주류 양식과 동료작가들로부터의 일정한 거리두기, 추상에의 유혹에 빠진 거대 담론의 거부는 동양화를 휘감고 있던 많은 관념적 꺼풀을 벗긴 채 작업을 첫 출발선으로 돌려놓았다. 이번에 선보인 최근작에서도 이러한 고민들이 지속되고 있다. 나는 이진원씨의 최근작을 보면서 어쩌면 서양의 화가들이 갖지 못한 행복한 고민에 쌓여 그 재료적, 표현적, 미학적 근거로 사용하는 동양의 작가들은 서양의 동시대 작가들에 비해 훨씬 폭 넓은 재료적 경험 혜택이며 현대 동양화가들에게 열여있는 무한한 가능성이다. 엄밀히 얘기해서 아시아에서 현대 동양화의 고민은 채 50년을 넘지 못하지만, 동양화와 서양화의 구분과 갈등은 거꾸로 아시아 현대 미술이 발전할 수 있었던 직접적인 토양이며 에너지였다. 개인적으로 한국을 포함한 아시아 현대 미술은 이러한 폭넓은 료적 경험과 고민들, 미학적 근원들 속에서 새로운 출발이 가능하다고 확신하고 있다. 그러나 작가 앞에 놓여있는 가능성이 너무 거대해서 오히려 그 전체가 보이지 않는 것일지도 모른다. 이진원씨의 앞으로의 작업에서 이러한 가능성이 한결 한결 우리 눈앞에서 펼쳐지기를 기대한다. (2003, gallery Doll 개인전 서문중)

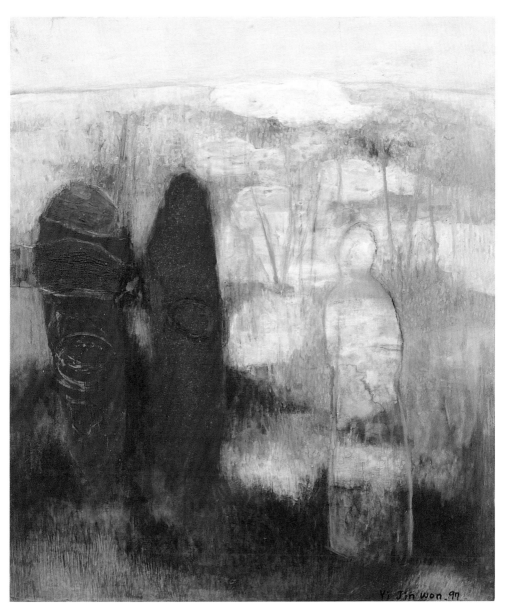

만남 53X46cm 장지에 혼합재료 1997

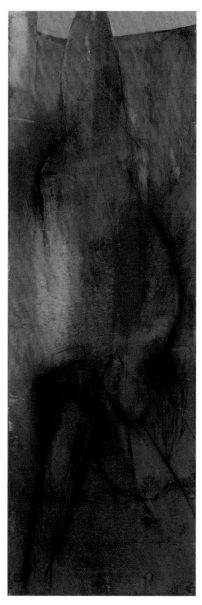

woman 139X47.5cm 장지에 혼합재료 1996

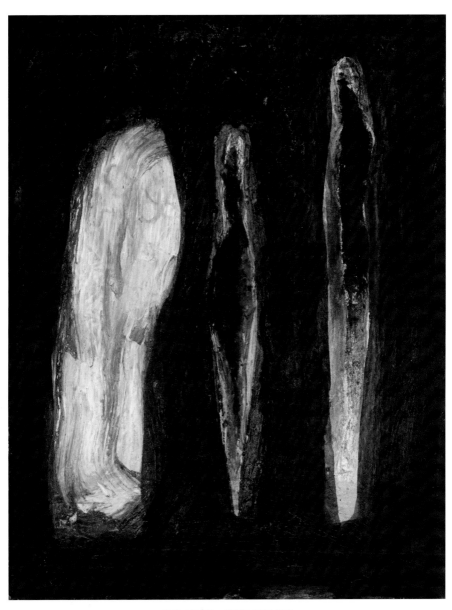

Untitled 35X27cm 장지에 혼합재료 2000

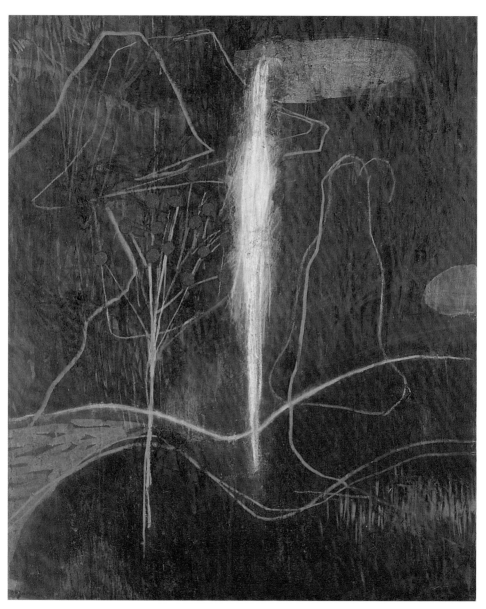

강화도에서 81X65cm 장지에 수간안료 1999

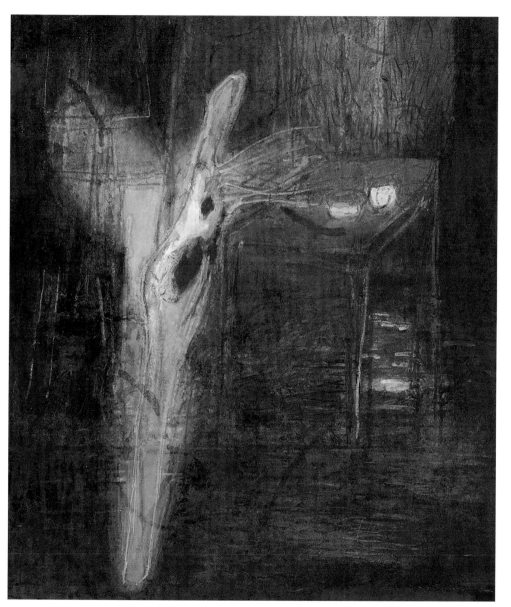

실내 53X46cm 장지에 혼합재료 1999

붉은소파 160X132cm 장지에 혼합재료 2003

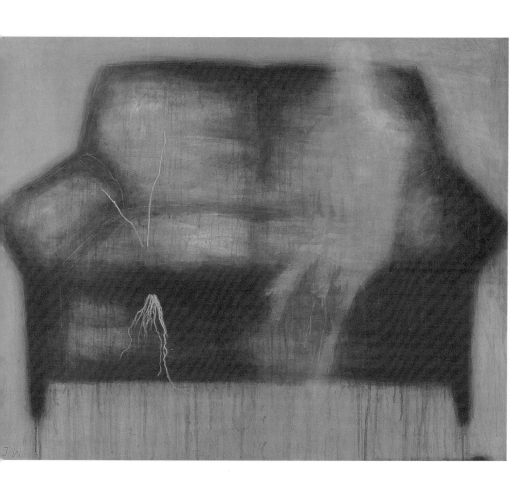

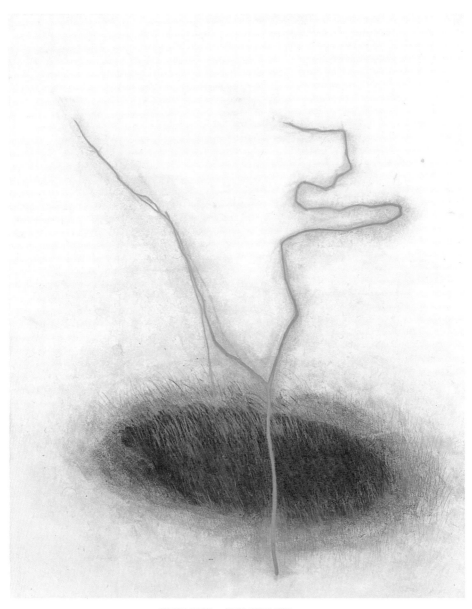

푸른 줄기 81X65cm 장지에 수간안료 2001

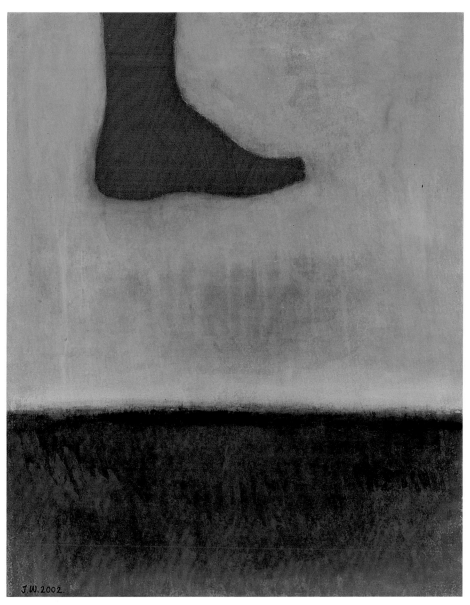

들-산책 81X65cm 장지에 수간안료 2002

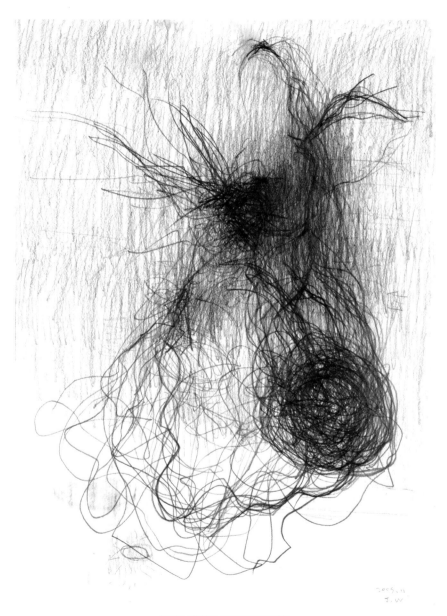

Untitled 43X32cm pencil on paper 2001

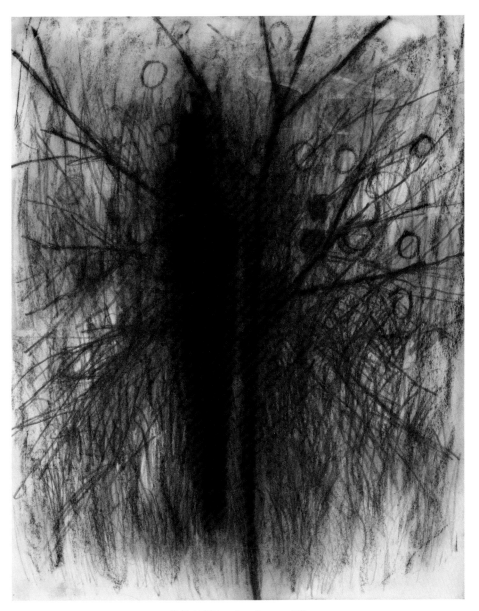

Untitled 40X31cm charcoal on paper 2001

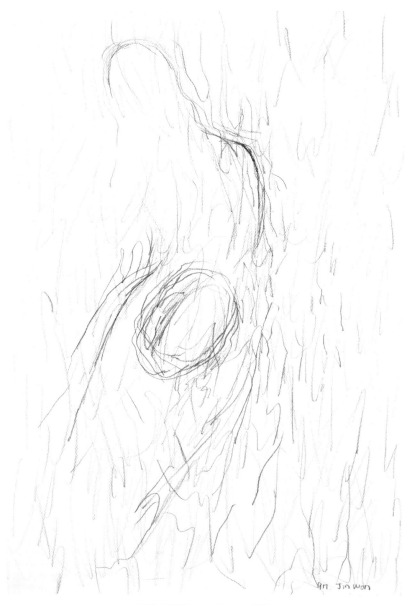

Untitled 52X36cm pencil on paper 2000

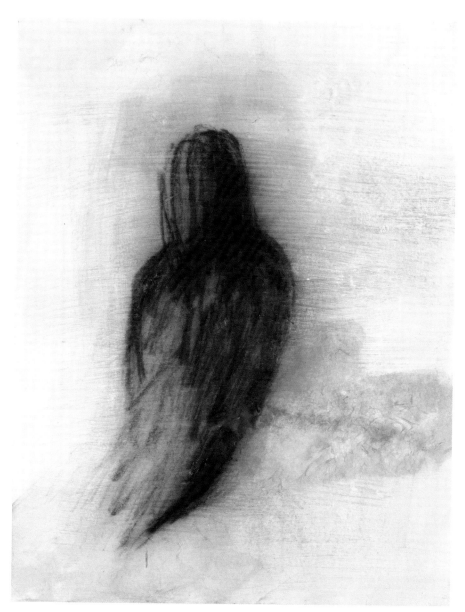

Untitled 35X27cm charcoal, pastel on paper 2000

A big seed 35X27cm 장지에 혼합재료 2003

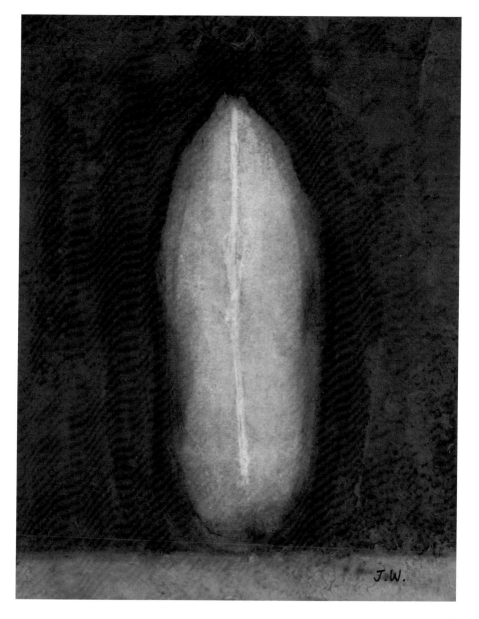

J.W.

The room　40X40cm　장지에 혼합재료　2002

바그다드 40X40cm 장지에 수간안료 2002

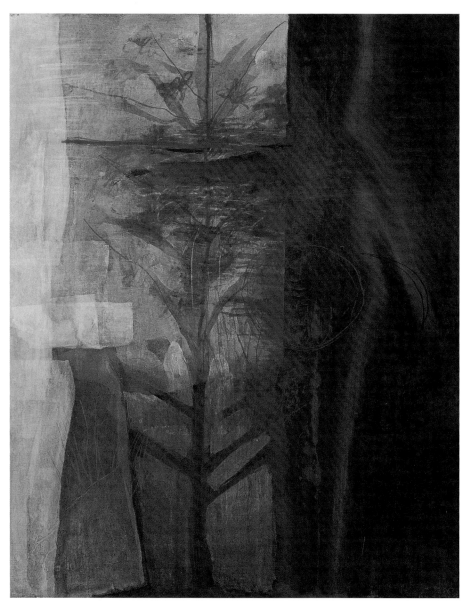

붉은 열매 160X132cm 장지에 혼합재료 2001

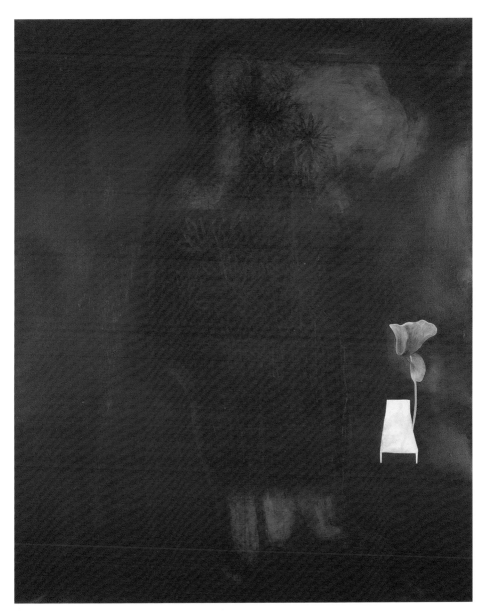

붉은방 133X165cm 장지에 혼합재료 2005

Untitled 194X131cm 장지에 혼합재료 2003

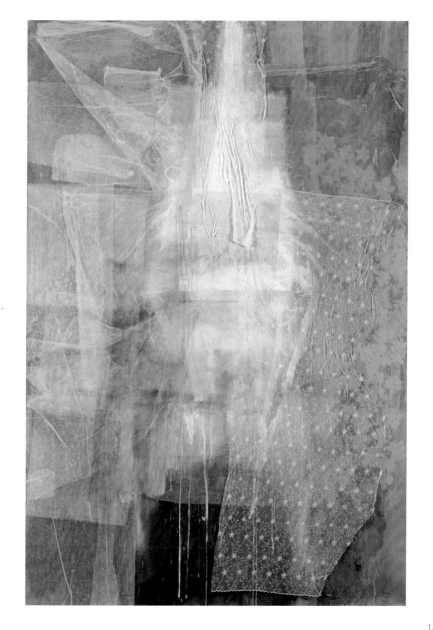

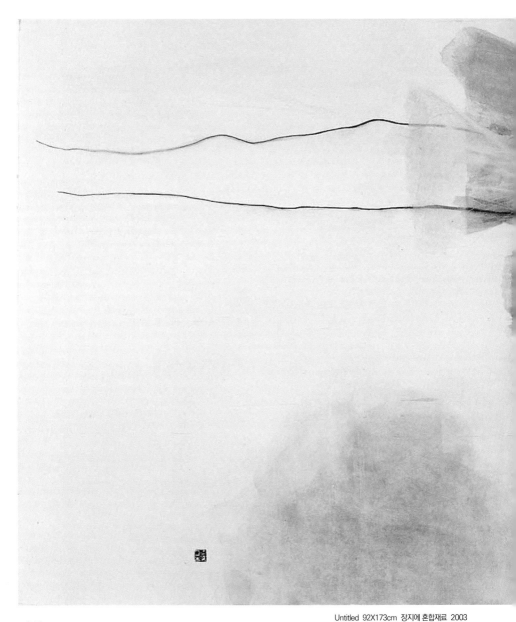

Untitled 92X173cm 장지에 혼합재료 2003

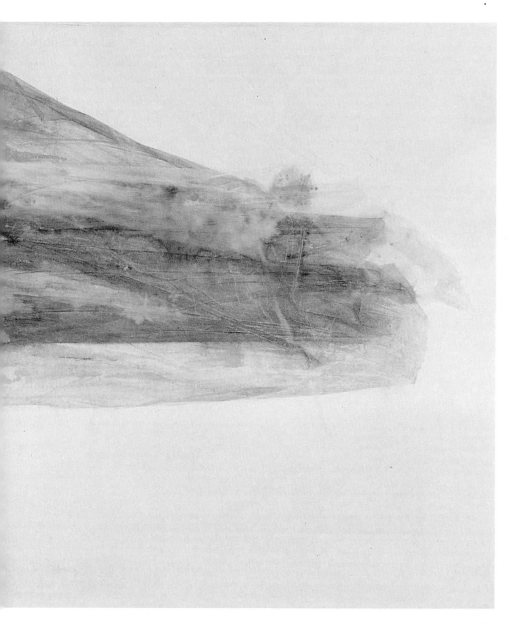

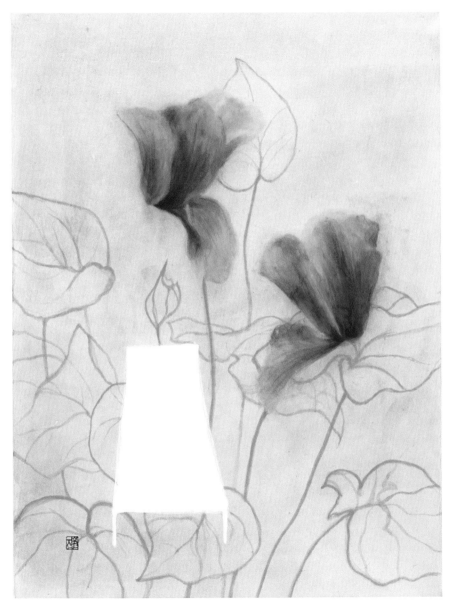

garden 53X45cm 장지에 혼합재료 2002

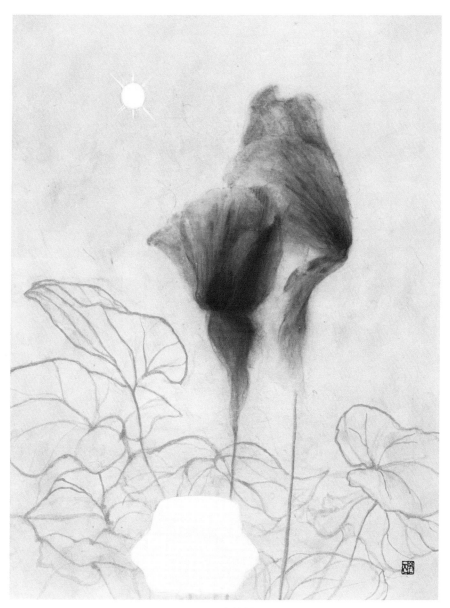

garden 53X45cm 장지에 혼합재료 2002

겨울숲 27X35cm 장지에 수간안료 2006

Untitled 81X65cm 장지에 혼합재료 2002

휴식 186X126cm 장지에 혼합재료 2002

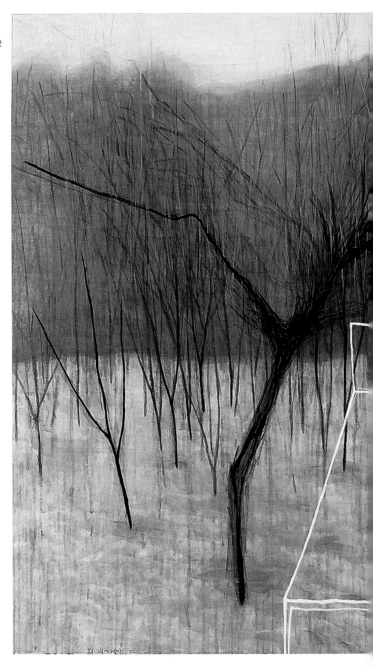

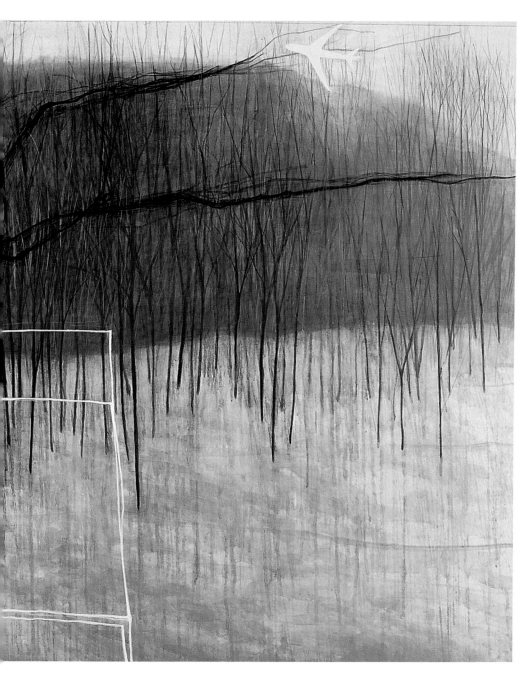

Flying 45X53cm 장지에 혼합재료 2003

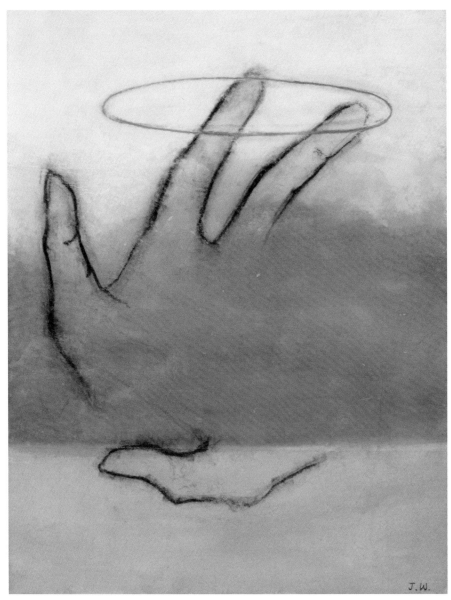

Untitled 27X35cm 장지에 혼합재료 2000

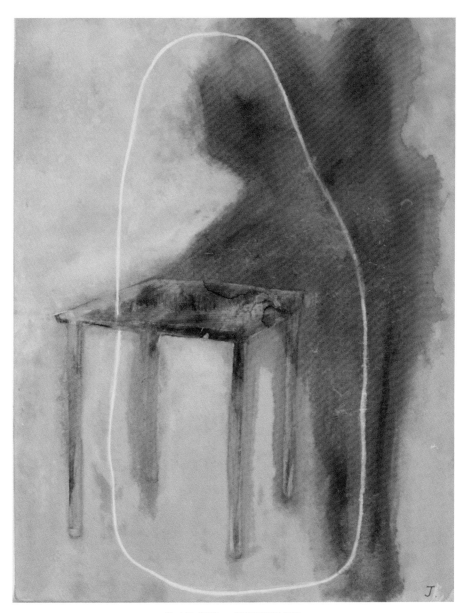

The table 27X35cm 장지에 혼합재료 2000

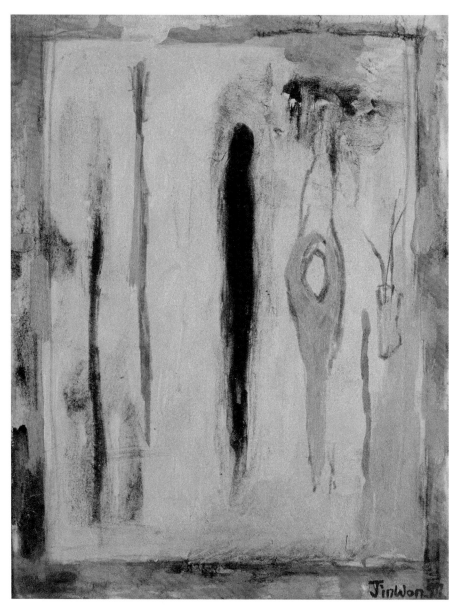

Untitled 27X35cm 장지에 수간안료 2000

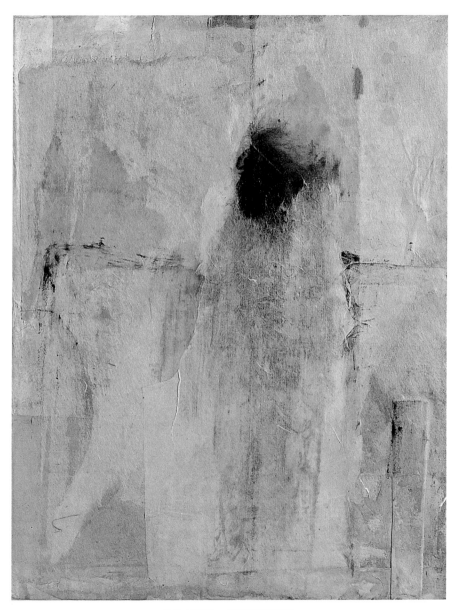

Untitled 27X35cm 장지에 혼합재료 2000

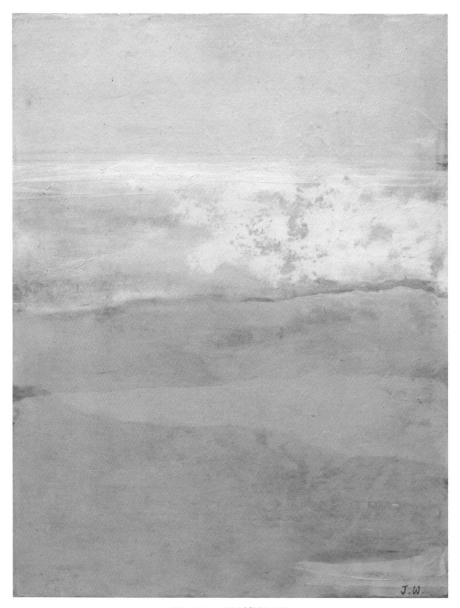

바다 27X35cm 장지에 혼합재료 2003

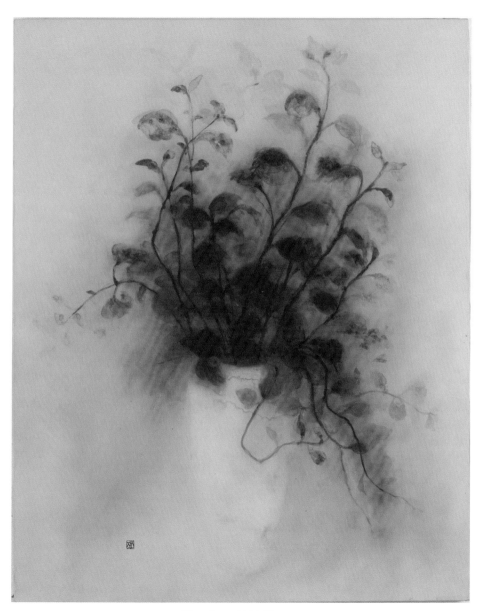

정물 81X65cm 장지에 수간안료 2003

연금술적 채색

오광수 / 미술평론

이진원의 일련의 작품은 대단히 심미적이면서도 환상적이다. 일상에서 취재된 내용성이면서도 화면에는 부단히 일상적 이미지들이 지워진다. 부분적으로 해체되고 소멸되어 개념적인 선조로만 가까스로 형체를 추적케 한다. 〈실내〉에는 테이블이 있고 거기 찻잔이 어렴풋이 보이지만, 미세한 선조의 얽힘으로 걷잡히는 이름 붙일 수 없는 환영은 화면을 한결 신비롭게 한다. 〈들-산책〉에는 푸른 들녘 위 공중에 붉은 양말이 그려져 있다. 강렬한 색채의 대비와 대상의 간결한 현현으로 시각의 충일을 유도한다. 〈붉은 소파〉와 그 옆에 걸린 〈무제〉 그 앞에 놓인 붉은 접시 위 나무줄기의 설치는 설명할 수 없는, 그러나 분명히 스쳐 지나간 순간의 기억들을 기념하려는 제의적인 연출이다. 우리의 시각을 오래 머물게 한다.

이진원의 전체 작품을 관류하는 것은 가벼움이다. 모든 것이 공간에 부유하는 것 같은, 무중력 상태를 지향한다. 그러기에 꿈꾸는 듯한 풍경속에 자적하게 된다. 모든 것은 모호하고 실체가 없으며 걷잡히지 않는다는 언술이 회화적 방식으로 번안된 느낌이다.
이를 가능하게 하는 것은 다름아닌 '연금술적인 채색'의 구사라 할 수 있을 듯 하다.
그의 채색방식은 겹겹이 채색이 쌓이면서 안까지 투과해 보이는 투명성을 지닌다. 대상이 공간에 부유하는 것 같은 신비로운 느낌 역시 이 투명성에서 기인한다. 한국화의 채색방법은 수묵에 비해 훨씬 가변성이 많다. 그만큼 개별적인 탐색이 용이하다는 것이기도 하다. 이진원의 채색 역시 그 독자적 방법으로 인해 한국화의 채색의 폭을 넓혀 준 사례로 평가할 수 있을 것 같다. (art in culture 2003년 4월호)

아주 커다란 씨앗 36X28cm 요철지에 혼합재료 2002

Untitled 36X28cm 요철지에 혼합재료 2002

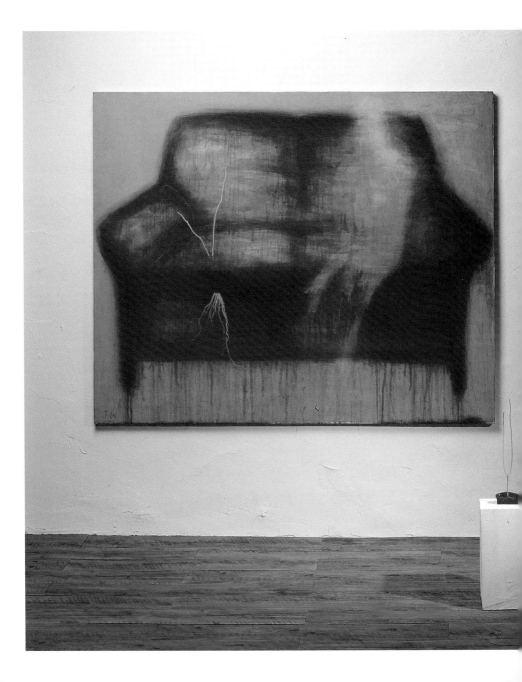

installation view 갤러리 도올 2003

A Big Seed

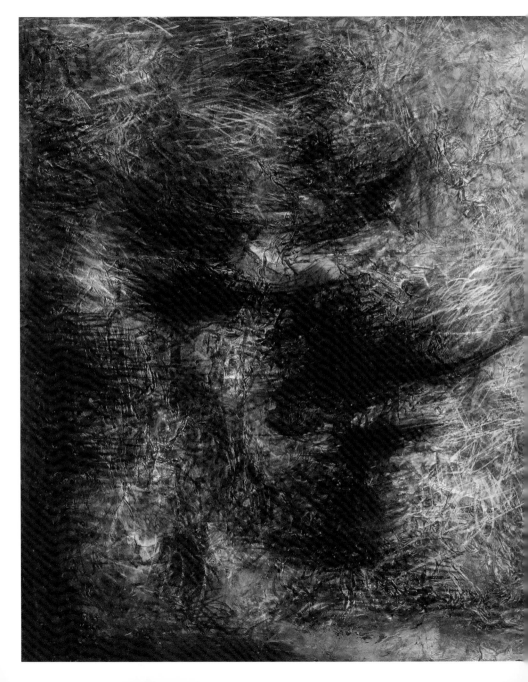

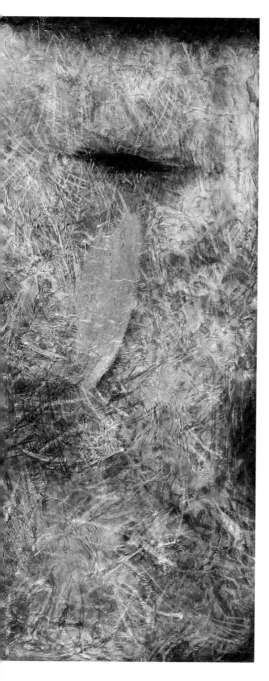

두사람의 방 91X116cm 요철지에 혼합재료 1995

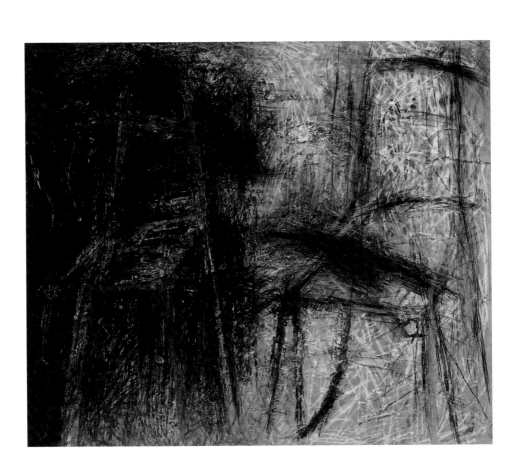

Untitled 46X53cm 요철지에 혼합재료 1995

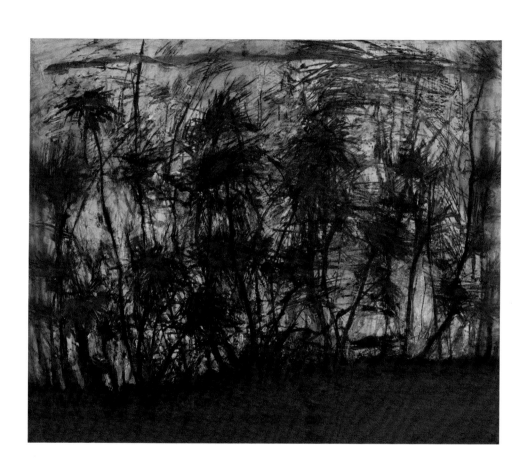

Red flowers 61X75cm 요철지에 혼합재료 1995

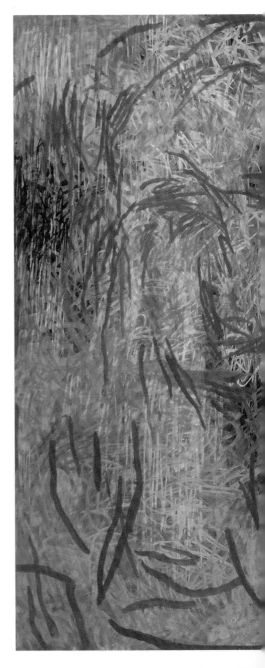

두사람 91X117cm 장지에 수간안료 1995

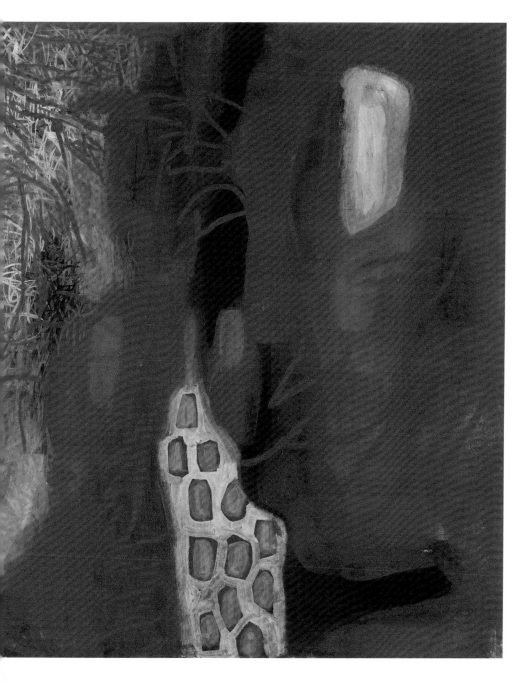

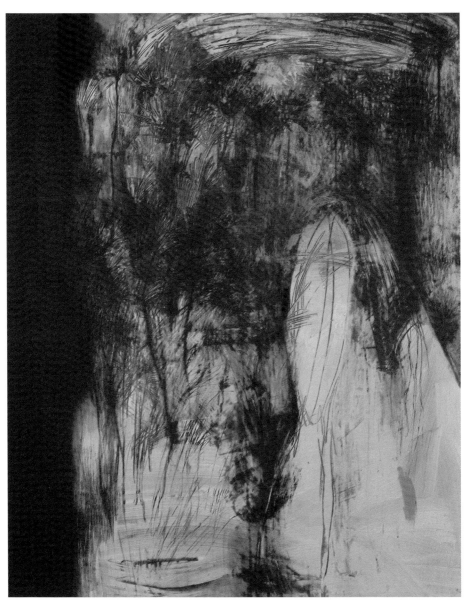

붉은 정원 152X121cm 장지에 혼합재료 1995

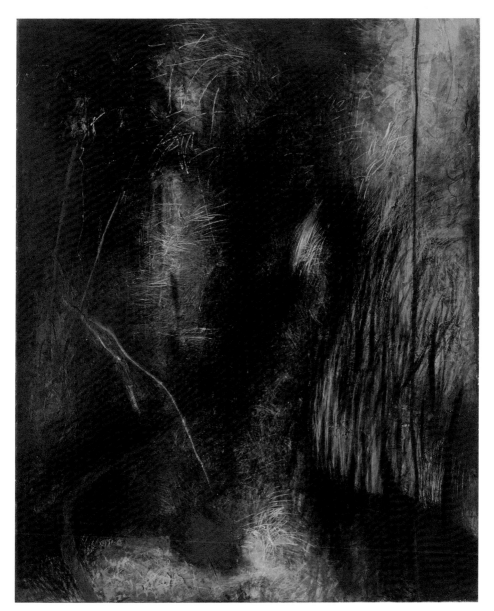

대화 132X160cm 장지에 먹, 수간안료 1996

풍경 53X46cm 장지에 혼합재료 1995

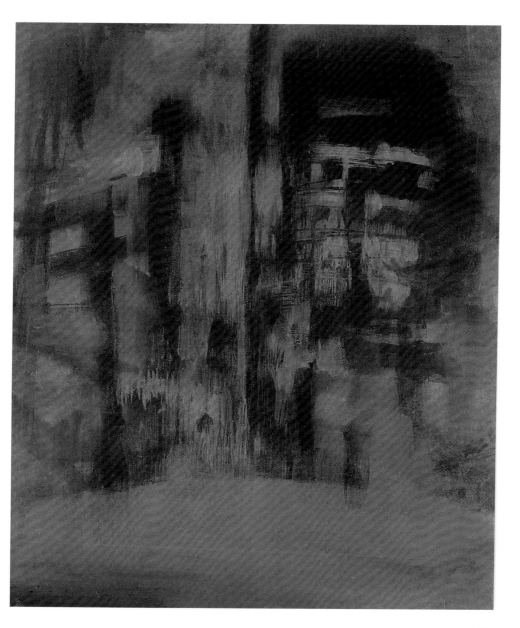

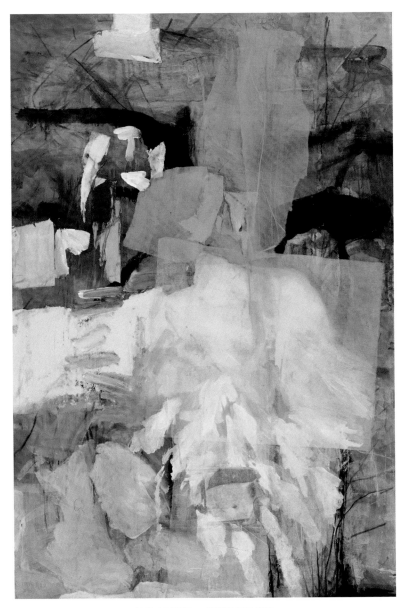

Untitled 194X131cm 장지에 혼합재료 2001

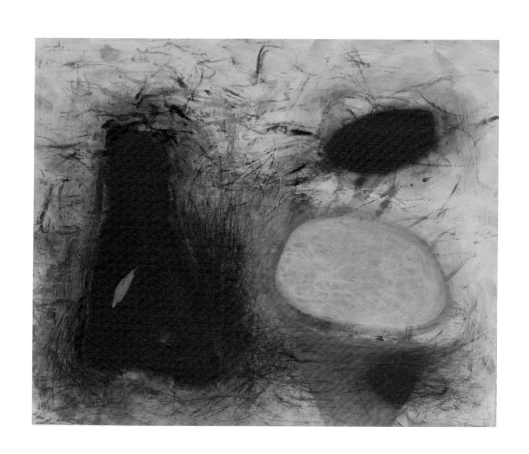

알.여자.해 138X170cm 장지에 혼합재료 1995

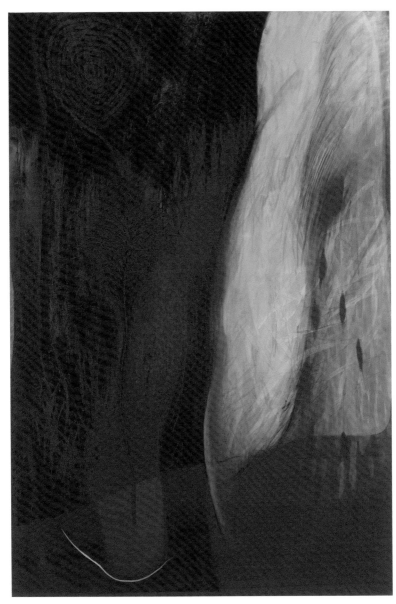

엉겅퀴 꽃을 본 나 194X131cm 장지에 수간안료, 석채 1995

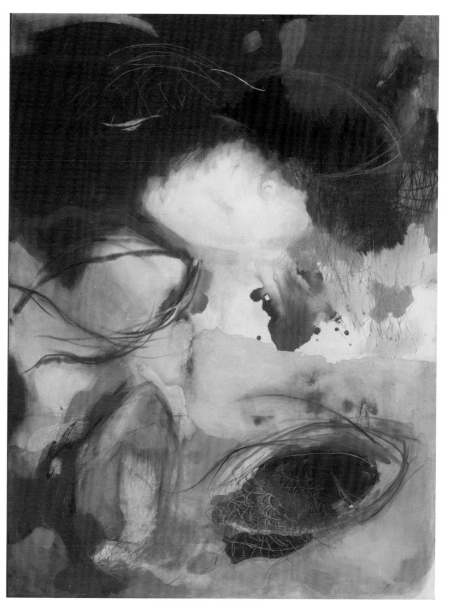

즐거운 너 177X205cm 장지에 수간안료 1993

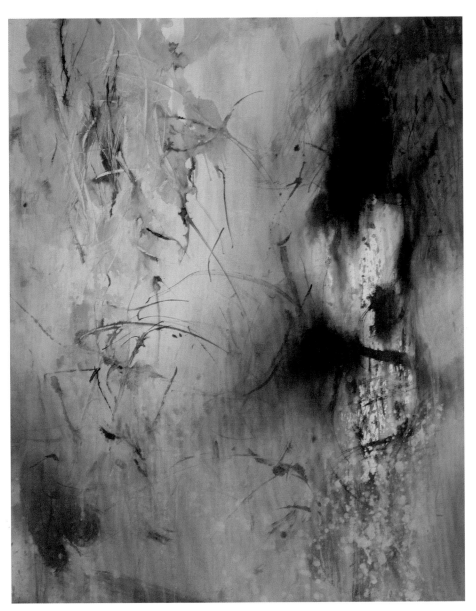

Untitled 132X160cm 장지에 수간안료 1995

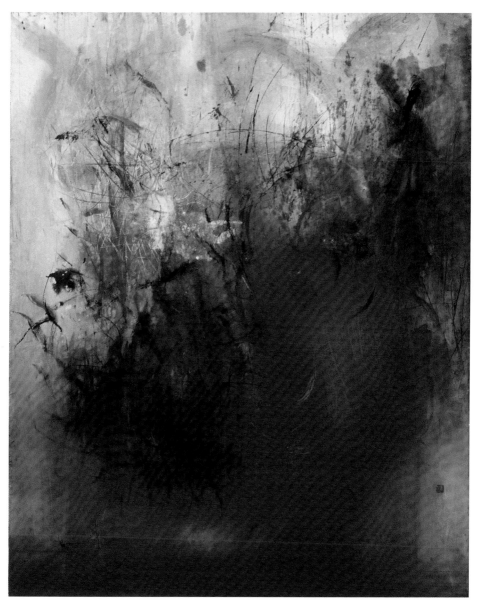

Untitled 132X160cm 장지에 수간안료 1995

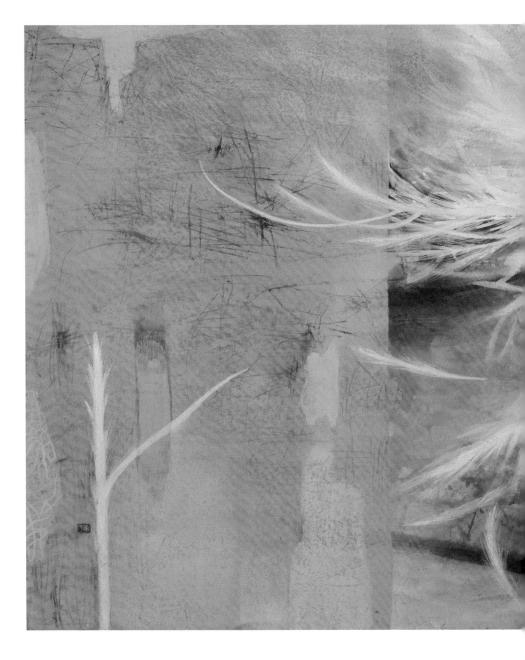

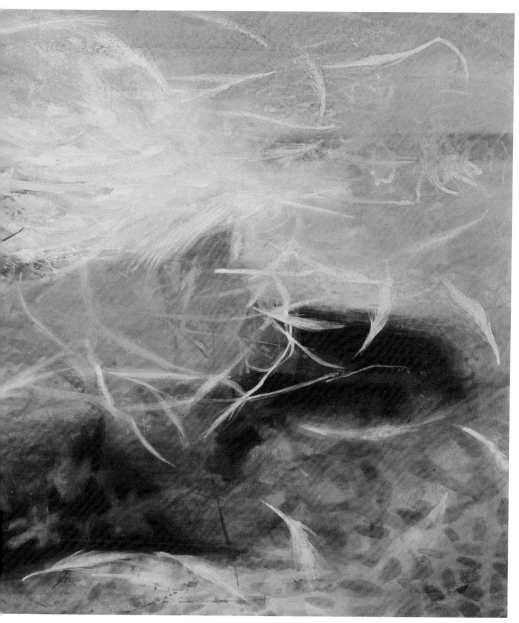

새에 대한 기억 130X162cm 장지에 먹, 수간안료 1995

Untitled 132X162cm 장지에 혼합재료 1994

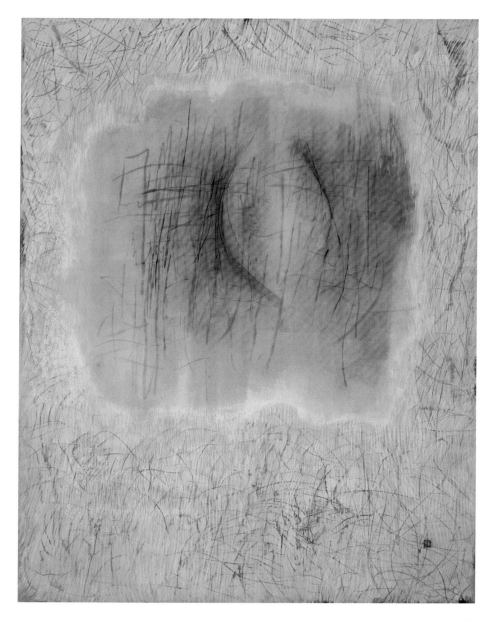

Profile

이 진 원 李眞元

1970 서울 출생

1992 홍익대학교 동양화과 졸업
1995 홍익대학교 동양화과 대학원 졸업

개인전
2014 All Things Shining (Gallery Dam)
2012 Forest (Gallery Oms ,New York)
2008 Blooming (목인갤러리)
2003 푸른줄기 (갤러리 도올)
1996 일상의 힘-체험이 옮겨질때 (관훈미술관)
1995 석사청구 개인전 (공평아트쎈타)

그룹전
2013 예술,영원한 빛 (예술의 전당)
2012 Korean Art Show (New York)
 부산 문화제(금강사)
2011 Art market (gallery yegam, New York)
 Beautiful dream world 35(gallery maum, New York,)
 Arts & craft fair 2011(donghwa cultural foundation,
 New York)
2010 동행- 변정현, 이진원 2인전 (꽃+인큐베이터)
 Floating Petals (신세계 갤러리 서울, 광주)
 Garden talk (암브로시아 갤러리)
 Adagio non molto (EON 갤러리)
2009 The Room -붉은방, 서루나,이진원 2인전(갤러리 벨벳)
2008 첫사랑 (호기심에 관한 책임감)
 감성적 공간 (빛갤러리)
2007 에꼴 드 성산전(아트 팩토리)
 여백전 (취옹미술관)
2006 여백전 (카라갤러리,)
 퍼니-퍼니전(스페이스 빔)

2004 Dialogue(조흥갤러리)
2003 Mindscape (갤러리 현대+)
 회화소견(스페이스 빔,)
 소통(마로니에 미술관)
 서울예고 50주년 기념 동문전(세종문화회관)
 젊은 시각 3인전(auctionarts)
1995 제 14회 대한민국 미술대전(현대미술관)
 MBC 미술대전(한가람 미술관)
1994 우리의식 공동체전(미술회관)
 문인화정신의 탐구전(시립미술관)
 디딤-내딤전(공평아트쎈타)
 제13회 대한민국 미술대전(현대미술관)
 MBC 미술대전,특선(한가람미술관)
 춘추회 공모전,특선 (미술회관)

작품소장
 경기도미술관
 국립현대미술관 미술은행

H.P.:**010-7143-5667**
E-mail: **jinwon3910@naver.com**

Yi, Jin Won

1970 Born in Seoul, Korea

EDUCATION
1992 B.F.A, Hong-ik University
1995 M.F.A, Hong-ik University

SOLO EXHIBITIONS
2014 All Things Shining (Gallery Dam)
2012 Forest (Gallery Oms, New York)
2008 Blooming (Mokin Gallery)
2003 Green Stem (Gallery Doll)
1996 Daily energy, Reform a Experience (Kwanhoon Gallery)
1996 KongPyung Art center

GROUP EXHIBITIONS
2013 Art, eternal light (Seoul Art Center)
2012 Korean Art Show (New York)
 Busan Cultural Festival(Kumgang Temple)
2011 Art Market(gallery yegam,New York,)
 Beautiful Dream World 35(gallery maum,New York,)
 Arts & Craft Fair 2011(donghwa cultural foundationNew York,)
2010 Accompanied (ccot +incubater)
 Floating Petals(sinsegue gallery)
 Garden talk (ambrosia gallery)
 Adagio non molto (eon gallery)
2009 The room (velbet gallery)
2008 First love (curiosty)
 Emotional space (vit gallery)
2007 ecole de sungsan(Art Factory)
 Yeobaik(chuong museum)
2006 Yeobaik(kara Gallery)
 Funny-Funny(Space bim)
2005 Yeobaik (Insa Gallery)
2004 Dialogue (Chohung Gallery)
2003 Hehwasogun (Space bim)

 Mindscape (Gallery Hyundae+)
 Communication (Maroniae museum)
 Viewpoints of new generation (Auctionarts)
 Exhibition of the 50th Anniversary of Seoul Arts High School
2002 Tread Earth(DuckWon Gallery)
2001 Goo San21(Chuje Gallery)
 Nostelgia(Goo San)
1998 Reminiscens of Kanghwado(KongPyung Art center)
1997-02 The Yeobaik Group Exhibitions
1996-00 The Sigong Group Exhibitions
1994 The Sense and Community of us(Art Center)
 A Quest on the Spirit of Calligraphic Painting(Seoul City Museum)
 The DiDim Nedim Exhibition (KongPyung Art center)
 The 8th Wawon Exhibition (KongPyung Art center)
 A Show for Ink and color(UNHYEN palace Museum)
1992 Exhibition of now from post and future(art center)
 The 6th Pil-Muk Exhibition (KongPyung Art center)

PRIZE
1993 The 12th Grand Arts Exhibition of korea
 (National Museum of Modern art)
1994 The 13th Grand Arts Exhibition of korea
 (National Museum of Modern art)
 Awarded Special Prize in the 4th Grand Art Exhibition of MBC
 (Seoul Art enter)
 Awarded Special Prize in the Art Exhibition of Chun-chu
 (Seoul Art center)
1995 The 14th Grand Arts Exhibition of korea
 (National Museum of Modern art)
 The 5th Grand Arts Exhibition of MBC (Seoul Art enter)

PUBLIC COLLECTION
 Keungki-do Museum of Art,
 Art Bank (National Museum of Modern art)

CONTACT
 jinwon3910@naver.com

HEXAGON

Korean Contemporary Art Book
한국현대미술선